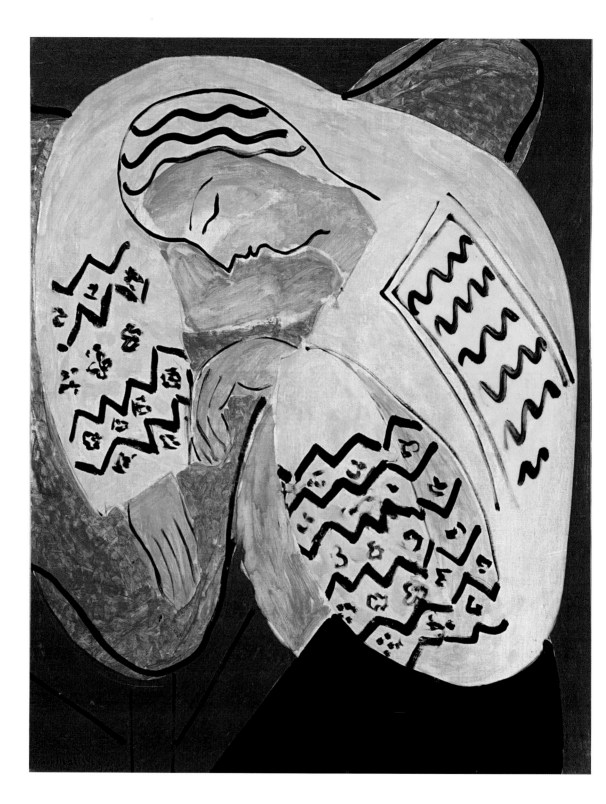

폴크마 에서스 지음  김병화 옮김

# 앙리 마티스

## 1869~1954

### 색채의 대가

마로니에북스  TASCHEN

지은이 **폴크마 에서스**는 본과 뮌헨, 베를린에서 미술사와 고고학, 게르만학을 공부했다. 조각가 요한 프리드리히 드라케의 작품에 관한 연구로 박사 학위를 받았다. 노르트라인베스트팔렌 아트 컬렉션 관장 시절에 클레, 피카소, 에른스트, 폴록 등의 전시를 기획했다. 19세기와 20세기 미술에 관한 논문과 책을 다수 출판했다.

옮긴이 **김병화**(金柄華)는 서울대학교 고고미술사학과를 졸업하고 동 대학원 철학과에서 박사 과정을 수료했다. 번역 · 기획 네트워크 '사이에'의 위원으로 활동하고 있다. 옮긴 책으로『렘브란트 반 레인』『모더니티의 수도 파리』『쇼스타코비치의 증언』『첼리스트 카잘스: 나의 기쁨과 슬픔』『세기말 비엔나』『이 고기는 먹지 마라?』『공화국의 몰락』등이 있다.

표지 **푸른 누드 II**, 1952년, 종이 오리기, 원작 크기 116.2×88.9cm, 앙리 마티스 유산

2쪽 **꿈**, 1940년, 캔버스에 유화, 81×65cm, 개인 소장

뒤표지 마티스와 젊은 헝가리 여인인 모델 월머 여보르, 뤼 데 플랑트의 화실, 1939년, 브라사이의 사진

# 앙리 마티스

지은이  폴크마 에서스
옮긴이  김병화

초판 발행일  2006년 11월 15일

펴낸이  이상만
펴낸곳  마로니에북스
등  록  2003년 4월 14일 제2003-71호
주  소  (110-809) 서울시 종로구 동숭동 1-81
전  화  02-741-9191(대)
편집부  02-744-9191
팩  스  02-762-4577
홈페이지  www.maroniebooks.com

* 책값은 뒤표지에 있습니다.

ISBN 89-91449-75-1
ISBN 978-89-91449-75-6
SET ISBN 89-91449-99-9
SET ISBN 978-89-91449-99-2

Printed in Singapore

*HENRI MATISSE* by Volkmar Essers
© 2006 TASCHEN GmbH
Hohenzollernring 53, D–50672 Köln
www.taschen.com
© for the illustrations: Succession H. Matisse / VG Bild-Kunst, Bonn 2006
Edited and produced by Ingo F. Walter, Alling; Gilles Néret, Paris
Cover design: Catina Keul, Angelika Taschen, Cologne

# 차 례

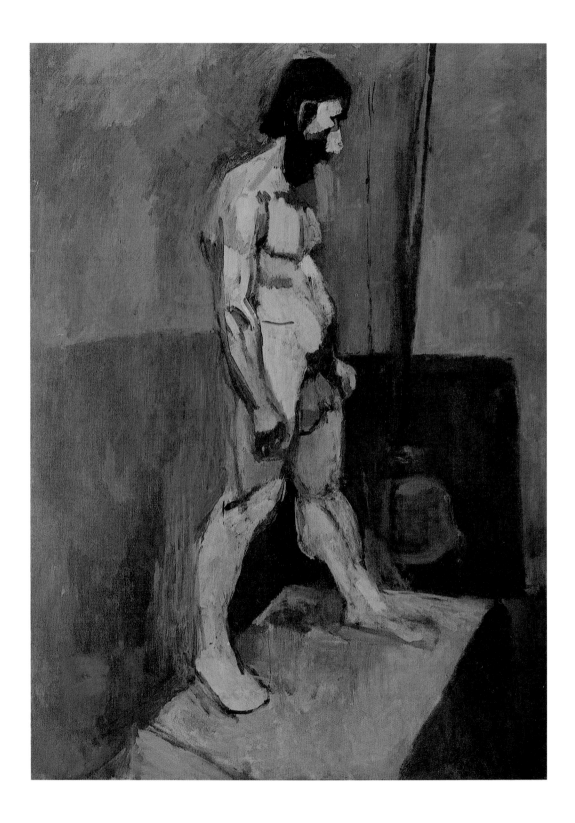

# 순수 색채를 찾아서
## 1869~1905

　　원래 앙리 마티스는 화가가 될 운명이 아니었다. 그는 자신이 "씨앗 상인의 아들로서 아버지의 사업을 물려받도록 예정되어 있었다"라고 말한다. 마티스는 조숙한 천재도, 파블로 피카소 같은 신동도 아니었다. 그의 평생 작업은 색채와 빛과 공간과 조화의 창조에 대한 비길 데 없는 헌신에서 출발하여 꾸준히 점진적으로 발전해나갔다.

　　마티스는 1869년 12월 31일, 프랑스 동북부의 르카토캉브레지에서 태어났다. 아버지 에밀 마티스와 어머니 엘로이즈(처녀 때 성은 제라르)는 모두 르카토 출신이지만 보앵에서 살면서 일종의 가정용 식품 상점을 운영하고 다른 방 한 칸에 씨앗과 물감을 저장했다. 에밀 마티스는 강철 같은 가부장적 권위를 가진 가장이었고, 언젠가는 아들이 아버지의 뒤를 따르리라는 것을 당연시했다. 하지만 어린 앙리의 건강이 좋지 않았기 때문에 이 계획에 차질이 생겼다.

　　소년은 생캉탱의 중등학교에 다녔고(1882~1887), 파리에서 2년간 법률을 공부했으며, 약종상이 될까 고민하기도 했다. 그러다가 1889년 생캉탱에서 어느 변호사의 조수로 일하게 되었다. 그 후 그는 예상치도 않게 자신의 천직이 화가임을 알게 되었다. 1890년에 마티스는 맹장염으로 대부분의 시간을 자리에 누워 지냈는데, 어머니가 그동안 시간이나 때우라고 물감 상자를 주었다. 그리하여 그림에 대한 청년의 열정이 눈을 뜬 것이다. 물론 그 열정은 이미 그에게 잠복해 있었다. 변호사 사무실에서 일하는 동안 마티스는 캉탱드라투르 재단에서 개설한 미술 수업을 들은 적이 있었다. 이 수업은 커튼 디자이너 교육용이었는데, 오전 7시에서 8시까지 팔레 드 페르바크의 꼭대기층에서 진행되었다.

　　마티스는 지체없이 미술을 하겠다는 결심을 굳혔고, 1890년 또는 1891년 초반에는 아카데미 쥘리앙에서 윌리엄 부그로의 수업을 듣고 에콜 데 보자르의 입학 시험을 준비하기 위해 파리로 돌아갔다. 부그로는 1892년 1월에 제자를 추천했지만 마티스는 시험에 떨어졌다. 파리에 도착한 지 얼마 되지 않았을 때 마티스는 장식 미술 학교에도 나갔는데, 그곳에서 오랜 친구가 될 알베르 마르

6쪽
**남자 모델**
**Male Model**, 1900년
캔버스에 유화, 99.3×72.7cm
뉴욕, 근대 미술관

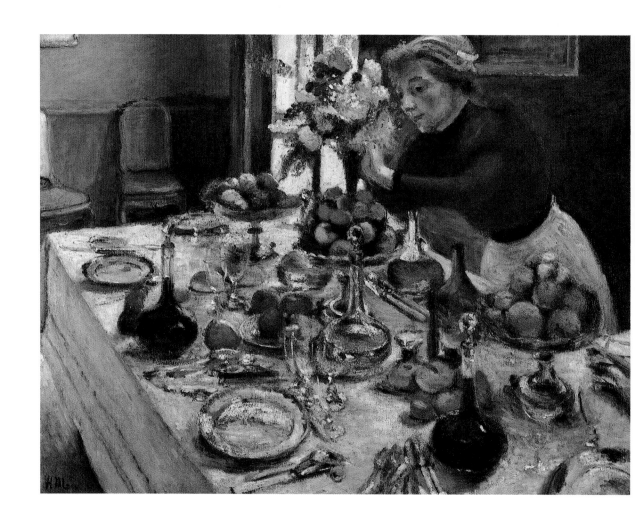

만찬 식탁
**Dinner Table**, 1897년
캔버스에 유화, 100×131cm
스타브로스 S. 니아르코스 컬렉션

9쪽
차양 밑의 화실
**Studio under the Eaves**, 1903년
캔버스에 유화, 55.2×46cm
케임브리지, 피츠윌리엄 미술관

케를 만났다. 1895년 3월, 마티스와 마르케는 드디어 시험에 합격해 공식적으로 에콜 데 보자르의 상징주의 화가인 귀스타브 모로의 제자로 등록했다. 그들은 이미 1893년부터 모로의 화실에 정기적으로 나가고 있었다.

마티스의 케생미셸 19번지 이웃 가운데 화가 에밀 웨리가 있었다. 마티스는 1895년 여름에 웨리와 함께 브르타뉴를 여행했고, 그를 통해 인상주의를 알게 되었다. 브르타뉴에서 돌아온 마티스는 프리즘 같은 무지개색에 대한 열정으로 가득 차 있었다. 〈만찬 식탁〉(8쪽)은 이 새로운 열정을 시도하려는 마티스의 의욕으로 가득한 그림이다. 이 그림은 절제된 인상주의적 접근법에서 카미유 피사로를 상기시키지만, 순수 색채에 대한 마티스 고유의 탐색도 보여준다.

상징주의자인 모로는 이 젊은 화가가 인상주의에 대해 갈수록 큰 관심을 보였으므로 화가 나지 않을 수 없었지만, 그래도 둘은 서로를 존경했다. 모로는 제

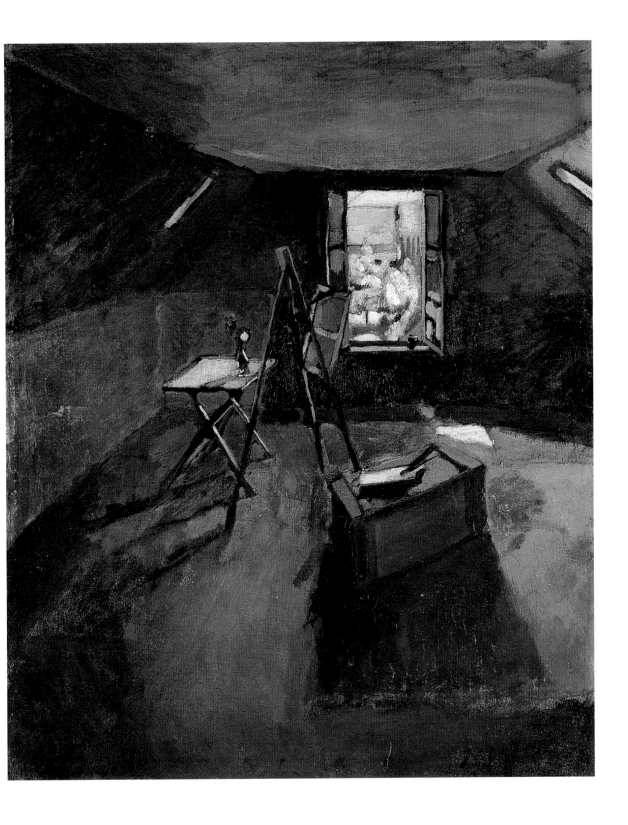

호사, 평온, 관능
**Luxe, calme et volupté**, 1904년
캔버스에 유화, 98.3×118.5cm
파리, 국립 근대 미술관, 조르주 퐁피두 센터

자를 높이 평가했고, 어쨌든 마티스의 실내, 초상, 정물, 풍경 그림은 여전히 색가(色價) 체계를 따랐다. 1897년에 〈만찬 식탁〉이 국립 살롱전에 전시되었을 때 비방자들로부터 마티스를 가장 먼저 옹호한 사람이 모로였다.

다음해 마티스는 에콜 데 보자르를 중퇴했고, 국립 살롱전에도 마지막으로 출품했다. 그 전 몇 해 동안 그는 툴루즈 출신의 아멜리 노에미 알렉상드린 파레르와 사귀어 1894년에는 딸 마르그리트를 낳았다. 그들은 1898년에 결혼했다. 피사로의 충고에 따라 마티스는 아내와 함께 런던에 가서 터너의 그림을 보았다. 이 신혼여행 뒤에 그는 파리로 돌아왔지만 곧 코르시카로 이사하여 아작시오에서 봄과 여름을 보냈다. 이 코르시카 체류 기간에 남부에 대한 그의 사랑이

눈을 뜨게 되었다. 그는 풍경화와 정물화, 실내 그림을 수없이 그렸는데, 대부분 작은 그림이었다. 지중해의 빛은 그의 색채에 새로운 밝음을 보태주었다. 그해 가을 마티스 부부는 툴루즈로 이사했고, 첫 아들 장이 인근의 페누이예에서, 얼마 후 둘째 아들 피에르가 1900년에 보앵에서 태어났다.

마티스 가족은 이제 파리의 케생미셸 19번지로 이사했다. 이후 몇 년 동안 그들의 생활은 대체로 어려웠다. 마티스는 그림을 그렸고, 아내는 모자 상점을 열었으며, 아이들은 조부모가 보살피곤 했다. 마티스가 에콜 데 보자르에 복학했을 때, 귀스타브 모로(1889년에 사망)의 후임자인 페르낭 코르몽은 마티스가 서른 살이라는 나이 상한을 넘겼다는 이유로 마르케와 샤를 카무앵과 마티스에

콜리우르의 실내
**Interior at Collioure**, 1905년
캔버스에 유화, 59×72cm
스위스, 개인 소장

**자화상**
Self-portrait, 1900년
붓과 잉크

13쪽
앙드레 드랭
**André Derain**, 1905년
캔버스에 유화, 39.5×29cm
런던, 테이트 미술관

게 화실을 떠나라고 요구했다. 마티스는 이때 아직 완전히 독립해도 된다는 확신이 없었기 때문에 아카데미 쥘리앙으로 잠시 돌아갔다가 곧이어 카미요라는 사람이 세운 다른 아카데미로 옮겼다. 그곳의 지도 교수는 조각가 오귀스트 로댕의 친구인 외젠 카리에르였다. 마티스는 앙드레 드랭을 알게 되었고, 드랭은 그를 친구인 모리스 드 블라맹크에게 소개했다. 그동안 마티스는 줄곧 정물화와 파리 풍경화, 누드 습작, 조각을 제작하고 있었다.

마티스는 박물관뿐만 아니라 앙브루아즈 볼라르 화랑 같은 아방가르드 화랑에서도 많은 시간을 보냈으며, 1899년에 반 고흐의 드로잉 한 점과 로댕이 만든 앙리 드 로슈포르의 흉상, 폴 고갱의 〈화관을 쓴 젊은 남자〉, 폴 세잔의 〈목욕하는 여인들〉을 구입했다. 1900년에서 1904년까지 마티스에게 결정적인 영향력을 미친 사람은 세잔이었는데, 그 결과가 마티스의 〈남자 모델〉(6쪽)에 나타난다. 마티스는 남자 누드를 거의 그리지 않았다. 그의 남자 누드는 세잔에게 가장 열광하던 1899년에서 1903년 사이의 작품들뿐이다. "내가 강조하는 것은 개성이며, 그러다가 매력을 상실할 위험이 있다고 해도 망설이지 않는다. 내가 얻고자 하는 것은 더 큰 공간감이기 때문이다." 〈남자 모델〉에서 세잔을 가장 강하게 연상시키는 것은 마티스가 선택한 모델의 자세, 즉 편안하기보다는 긴장된 자세이다. 남자는 다리를 벌리고 확고한 자세를 취하고 있다. 우아함이나 품위는 색채에 종속되어 있고, 상이한 차원들이 충돌하고 대비된다.

마티스와 아내는 그림과 모자의 판매만으로 생계를 유지할 수 없었으므로 그림 주문을 받기 시작했는데, 주문에는 대개 까다로운 요구가 많이 따랐다. 그와 마르케는 1900년의 만국박람회를 위해 파리의 그랑팔레를 장식하는 일감을 맡았다. 그 일을 하느라 마티스는 너무나 탈진했으므로, 일을 끝낸 뒤 아내와 함께 보앵으로 물러나서 힘들게 얻은 휴식을 즐겼다. 마티스는 건강도 별로 좋지 않은 데다 너무나 의기소침해져서 그림을 그만둘까 하고 고민했다. 〈차양 밑의 화실〉(9쪽)에는 생활비를 벌기 위해 분투하는 이런 상황이 반영되어 있다. 이 작품은 우울하고 지하 감옥 같은 그림으로서 빛이 거의 없이 무채색으로 그려졌다. 열린 창밖의 꽃핀 나무는 계시의 약속이며, 이미지 속의 이미지이다. 마티스는 나중에 아들인 피에르에게 이렇게 말했다. "저건 색가(色價)에서 색채로의 이행이었다."

마티스는 의기소침함을 떨치고 일어나 수집가를 찾아 나서고 전시할 기회를 물색하기 시작했다. 그는 가을살롱전(1903년에 창립)의 합동 전시회에 참여했으며, 1904년에는 앙브루아즈 볼라르 화랑에서 최초의 단독 전시회를 열었다. 1905년에 열린 앵데팡당전에는 1904년에 그린 〈호사, 평온, 관능〉(10쪽)을 전시했는데, 이 그림은 금방 폴 시냐크에게 팔렸다. 마티스는 어느 해 여름 생트

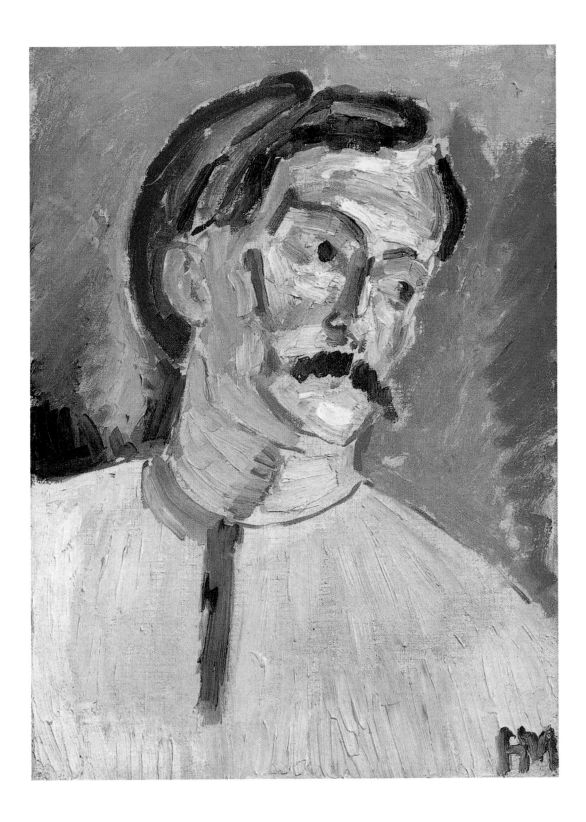

콜리우르의 창문에서 본 풍경
View from the Window at Collioure, 1905년
펜과 잉크, 개인 소장

로페에서 시냐크를 알게 되었고, 시냐크가 쓴 「들라크루아에서 신인상주의까지」를 1898년 혹은 1899년에 이미 읽은 바 있었다. 마티스는 색을 분석하는 시냐크의 방법론이 설득력 있다고 여기고, 색채를 통해 빛을 그리는 한 가지 방법으로 채택했다. 개념 면에서 보면 그는 세잔의 〈목욕하는 사람들〉에게 빛을 겼지만 색채의 사용은 작은 평면으로 분해하는 분석적 분리 방식을 따랐다. 마티스는 이런 모자이크적 접근법이 새로운 종합적 효과를 만들어내지 않을까 기대했지만 실망하게 된다. 그 자신이 이렇게 썼다. "색채를 부수고 나면 그 다음에는 형태와 윤곽을 부수게 된다. 남는 것은 너무나 명료한 표면뿐인데, 그것은 표면과 윤곽의 평정을 파괴하는 망막의 교태에 지나지 않는다."

마티스는 1905년의 여름을 지중해변의 어촌인 콜리우르에서 앙드레 드랭, 그리고 (가끔은) 모리스 드 블라맹크와 함께 보냈다. 〈콜리우르의 실내〉(11쪽)는 친구이자 동료 화가인 드랭의 초상화와 함께 그 해 여름에 그린 것이다. 콜리우르 체류는 마티스의 창작 인생에서 중요한 전환점이 된다.

1905년에 마티스, 드랭, 블라맹크와 마르케는 파리의 가을살롱전에서 합동 전시회를 열었으며, 곧 사람들은 폭풍이 몰아치듯 논쟁을 벌였다. 평론가 루이 복셀은 거침없는 색채 구사를 두고 그들에게 '야수들'이라는 별명을 붙여주었다. 이들은 그림에서 색채를 가장 중요한 요소로 삼았고, 모두 인상주의자들의 섬세한 뉘앙스를 담은 색채 구사법을 거부했으며, 순수 색채의 잠재적 표현력을 추구하는 것이 목적이라는 점에서 일치했다. 평론의 주 과녁은 마티스, 특히 〈모자를 쓴 여인〉(15쪽)이었다. 이 그림은 전시회에 출품하기 직전에 간신히 완성한 것으로, 살롱전에 출품한 그림들 가운데 가장 컸다. 사치스러운 의상을 입고 화려한 모자를 쓴 채 일반적인 부르주아 초상화의 모델처럼 자세를 취한 우아한 귀부인 같은 마티스 부인은 감상자 쪽으로 사분의 삼 정도 몸을 돌리고 있다. 관례적인 방식으로 그려지던 형태는 진하게 칠한 물감 자국으로 바뀌었다. 얼굴은 물감을 칠하는 행위의 영향을 가장 적게 받은 부분이지만 그래도 여전히 모자와 의상의 폭발적인 색채 사이에 꼼짝 못하고 붙들려 있다. 이 그림은 마이클 스타인에게 팔렸다. 이 문제작 덕분에 마티스는 파산 상태를 벗어났고 그림 가격이 치솟게 되었다. 레오, 거트루드, 마이클, 사라 스타인은 모두 그의 그림을 여러 장 샀고, 다른 사람들에게도 그렇게 하라고 권유했다.

화가의 아내를 그린 또 다른 초상화인 〈마티스 부인, '초록색 선'〉(16쪽)에서는 여전히 색채가 소용돌이치지만 전체적인 효과는 고요하다. 여기에는 우연히 표현된 것이 하나도 없다. 마티스는 본질적인 것에 집중했다. 장엄한 내용과 정면을 응시하는 자세 때문에 이 초상화에는 이콘화 같은 카리스마가 있다. 또 첫눈에는 부자연스럽고 억지스러워 보이는 초록색 선은 사실 빛과 그림자 구역

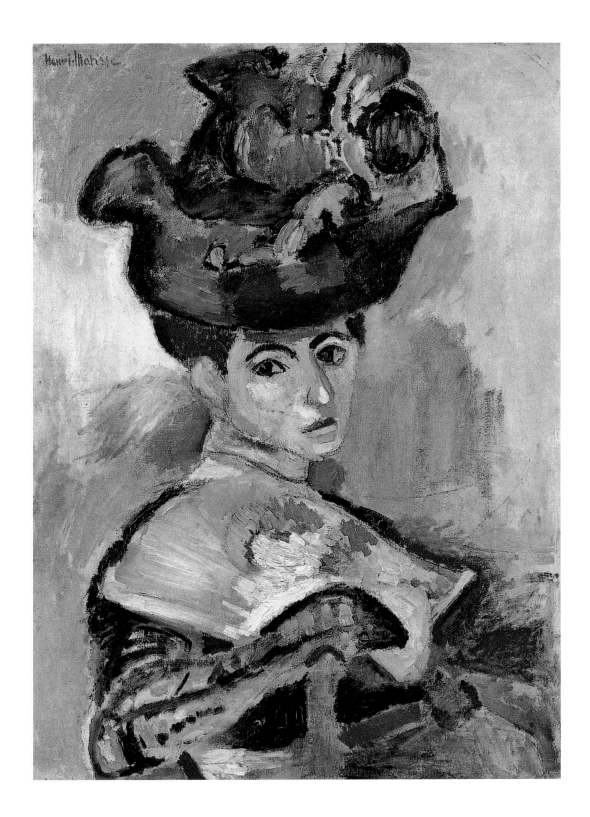

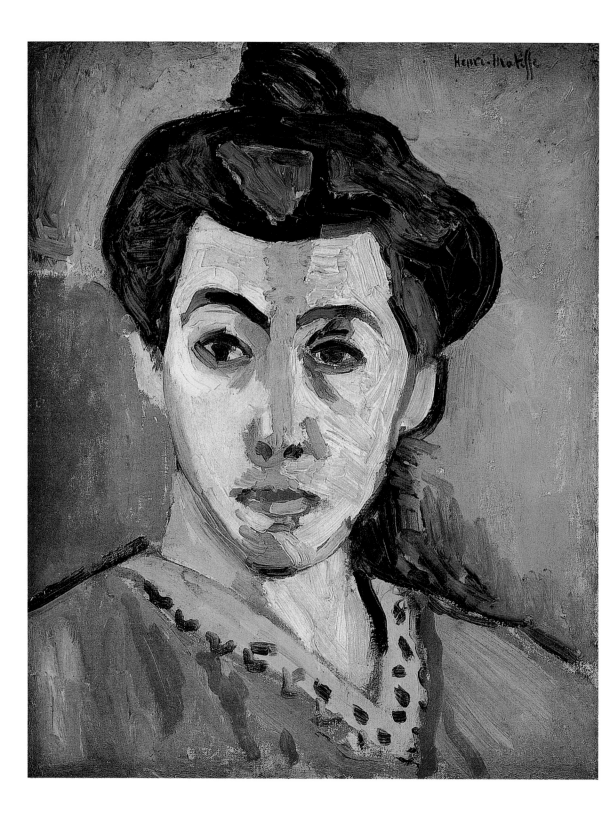

사이에 경계선을 그으며, 그와 동시에 얼굴의 아름다움, 반듯한 특징을 강조한다. 물론 그 선은 그림을 상호보완적인 색채 영역으로 나누는데, 그렇게 나눈다고 해서 색채 영역의 색가가 줄어드는 것은 아니다. 마티스가 관심을 가진 것은 아내의 초상화를 그린다든가 이미지를 창출하는 것이 아니었다. 마티스에게 '이미지를 그린다'는 것은 색채를 겹쳐 쌓는 것을 의미했기 때문이다.

마티스는 풍성한 대비를 보이는 구역들로 나뉜 색채뿐만 아니라 리드미컬한 선과 장식을 거듭하여 사용했다. 〈목가〉(17쪽)에서 마티스는 〈호사, 평온, 관능〉의 모티프를 다시 사용했으며, 동시에 생의 기쁨과 황금시대라는 주제를 확립했다. 이것은 평생 그의 작업의 주요소로 자리 잡게 된다.

목가
Pastoral, 1905년
캔버스에 유화, 46×55cm
파리, 시립 근대 미술관

16쪽
마티스 부인, '초록색 선'
Madame Matisse, "The Green Line", 1905년
캔버스에 유화, 40.5×32.5cm
코펜하겐, 국립 미술관

# 사실주의와 장식
## 1906~1916

마티스 스스로 생각하기에 일생일대의 작업의 출발점이 된 그림은 〈삶의 기쁨〉(20쪽)이었다. 그것은 1906년의 앵데팡당전에 출품한 유일한 그림이었고, 그로 인해 또 다시 격렬한 논쟁이 촉발되었다. 예를 들면 시냐크는 색채 구역 주위에 그어진 선을 보고 거의 배신감을 느낄 정도였다. "지금까지 나는 마티스를 높이 평가해왔지만 그는 방향을 잘못 잡은 것 같다. 그는 2미터 반이나 되는 그림 전체에 괴상한 인물을 엄지손가락 굵기의 선으로 그린 틀 속에 집어넣었다. 그런 다음 그 부분들을 순수하지만 그래도 역겨운 색채로 래커 광택이 뚜렷하게 나도록 윤을 냈다. 아, 이 파스텔 분홍색이라니! 전부가 랑송 그림 중 최악의 것들('나비' 시기의)이나 저 앙켕탱의 그림 가운데 지독하게 경멸스러운 칠보 세공 작품, 혹은 철물상이나 잡화상에 걸려 있는 천박한 간판을 연상시킨다." 레오 스타인은 이 그림이 가장 중요한 현대 미술 작품이라고 생각하여 구입했다. 아방가르드에 심취한 사람이라면 누구나 거트루드와 레오 스타인의 집에서 그 그림을 볼 수 있었는데 고정적인 방문자이던 피카소도 그런 사람 중 하나였다. 이 두 화가는 그림을 서로 교환했고, 경원하면서도 상대방에 대한 찬탄을 품고 있었다. 마티스는 피카소에게 자기가 산 아프리카 가면을 보여주었다. 1907년에는 〈삶의 기쁨〉이 스타인가의 가장 중요한 자리에서 내려지고 입체주의의 효시가 된 피카소의 〈아비뇽의 처녀들〉(뉴욕, 근대 미술관)이 그 자리를 차지했다. 바실리 칸딘스키는 추상화의 이론을 전개한 『예술에서의 정신적인 요소에 관하여』(1912)라는 저서에서 이 두 화가를 대비시켜 이렇게 말한다. "마티스는 색채, 피카소는 형태. 하나의 거대한 목표를 향한 두 가지 접근법." 반면 레오 스타인은 피카소 편을 들었다. 그는 마티스의 걸작을 미국인 앨버트 반스에게 팔았는데, 반스는 그 그림을 멀리 떨어진 메리언에 있는 은거지에 걸어두었으므로, 그것을 볼 수 있는 사람은 극소수뿐이었다.

〈삶의 기쁨〉이라는 문학적인 제목의 이 그림은 마티스가 고도의 명료성과 조화를 만들어내기 위해 아주 신중하게 준비한 작품이었다. 극도로 강렬한 색

여성 누드, 〈삶의 기쁨〉을 위한 습작
**Female Nude, Study for "La Joie de Vivre"**,
1905년
펜과 잉크

18쪽
**음악(스케치)**
**Music (Sketch)**, 1907년
캔버스에 유화, 73.4×60.8cm
뉴욕, 근대 미술관

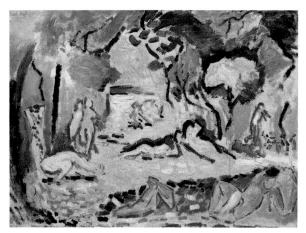 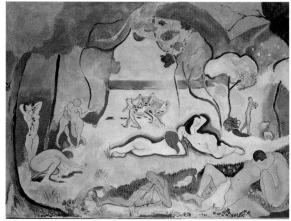

"이 그림에서 마티스는 인체의 선을 흰색 외에 아무 것도 섞지 않은 순수한 색의 시각적 가치를 조화시키는 방식으로, 즉 조화시키면서 단순화하는 방식으로 그리려 한 의도를 최초로 달성한다. 그는 자신의 드로잉을 체계적으로 비틀어 음악에서 불협화음의 용도, 혹은 요리할 때 식초를 쓰고 커피를 끓일 때 달걀 껍질을 넣는 것과 동일한 용도를 달성한다." — 거트루드 스타인

— 초록, 오렌지, 보라, 파랑, 분홍, 노랑 — 이 나무와 인체와 지형이 자연스럽게 표현된 화폭을 차지한다. 인체들도 바쿠스나 님프의 목가적 전통을 따라 상징적인 동시에 장식적이다. 다프니스와 클로에의 목가적인 분위기가 그림을 지배한다. 인간과 자연이 일체를 이루고 있던 황금시대이다.

〈음악〉(18쪽)이라는 유화 스케치에서 마티스는 춤과 음악이라는 주제를 계속 추구한다. 양식상 이것은 즉흥적인 그림이고, 사실주의적인 출발점 너머로 충분히 나아가지 못했다. 인체는 강력하게 규정되어 있으며, 세부 묘사가 전혀 없는 배경에 자리 잡고 있다. 이 작품을 스케치라고 부른 데에 나중에 이 그림을 다시 그리려는 마티스의 의도가 나타나 있다.

1906년에 마티스는 페르피냥을 떠나 알제리로 가서 비스크라 오아시스를 찾아갔다. 2주일간의 여행에서 그는 아무 그림도 그리지 않았다. "잘 알겠지만, 그런 나라에서 뭔가 새로운 것을 발견하려면 오랜 시간을 보내야 하네. 그저 단순히 와서 팔레트를 꺼내고 자기가 그리던 방식을 그대로 적용하기만 할 수는 없다네." 그가 '비스크라의 추억'이라는 부제가 붙은 〈푸른 누드〉(21쪽)를 그린 것은 콜리우르로 돌아온 뒤였다. 그림의 장소가 어디인지 암시하는 것은 배경의 종려나무뿐이다. 여성 누드 자체는 〈호사, 평온, 관능〉과 〈삶의 기쁨〉의 비슷한 인체에서 발전한 것이다. 이 누드는 앞으로 마티스의 그림에서 중요한 지위를 점하게 된다. 한동안 그는 조각 작품인 〈비스듬한 누드〉에서 여러 다른 매체를 사용하여 동일한 자세를 다루려고 시도한다.

마티스의 조각 작품의 주제는 유화와 나란히 발전했다. 이 그림의 경우, 조각이 실수로 바닥에 떨어져 깨졌는데, 다행스럽게도 복원이 가능했다. "복원 작업을 하는 동안 나는 커다란 캔버스를 집어 들고 〈비스크라의 추억〉을 그렸지"

라고 마티스는 회상했다. 점토 인물의 형태와 자세가 아무런 수정 없이, 비틀림과 어색함까지도 모두 그림에 표현되었다. 그 과정에서 그림은 유달리 크고 역동적이고 강력한 인상을 띠게 되었다. 여성 누드는 그늘을 드리우면서 묵직하게 기울어져 있다. 그림의 강한 효과는 이 여성의 신체적 존재감과 장면의 공간적 평면성 간의 긴장에 의해 결정된다. 마티스는 인체가 중심이 되어야 한다는 원칙을 고수했다. "내게 흥미로운 것은 인체이지 정물이나 지형이 아니다. 나로서는 인체를 그리는 것이 삶에 대한 나 자신의 특이한 종교적 감정이라고 할 수 있는 것을 표현하는 최선의 방법이다."

마티스는 비스크라에서 돌아오면서 도자기와 옷감, 기타 여러 물건을 가져와서 그림에 자주 활용했다. 그가 동양에 대해 품고 있던 이미지를 바꾼 데는 여행의 전반적인 인상보다도 그가 본 그림과 수공예품의 영향이 훨씬 크며, 이슬람 예술은 그에게 결정적으로 중요한 참조점이 되었다. 파리의 장식 미술 박물관은 1893년, 1894년, 그리고 무엇보다도 1903년에 이슬람 예술 전시회를 열었으며, 루브르의 광범위한 이슬람 수집품은 언제라도 관람이 가능했다.

"나는 내가 삶에서 얻는 느낌과 그 느낌을 그림 속에 통역해 넣는 방식을 구별할 수 없다."
— 앙리 마티스

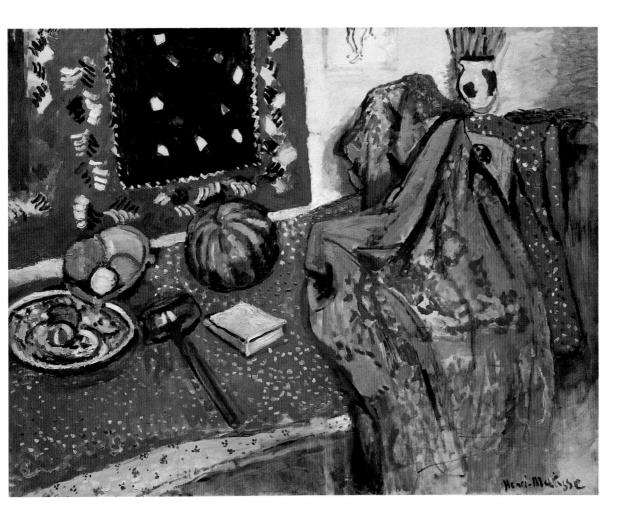

1900년 만국박람회의 터키, 페르시아, 모로코, 튀니지, 알제리, 이집트관은 박물관 같은 분위기가 좀 덜했다. 마티스는 자신의 작품에서 가장 핵심적인 기초적 작업 원리를 이슬람 도자기에서 얻었다. 즉 색채는 순수하고 평평한 평면에 칠해지고 장식은 덩굴 같은 아라베스크 무늬의 선으로 제한되며, 공간은 평평한 2차원으로 그려진다.

마티스가 동양에 관심을 가지게 된 것은 도자기 때문만은 아니었다. 카펫 역시 중요한 역할을 했는데, 현대 화가 가운데 마티스만큼 자기 작품에서 카펫과 의상에 중요한 역할을 부여한 화가가 없는 것은 분명하다. 〈동양식 카펫〉(23쪽)은 마티스의 장식 미술이 시작되었다는 신호이다. 하지만 이 그림은 여전히 갈등을 떨쳐버리지 못한 상태이다. 색채는 무겁고, 물건들은 딱딱하며 입체감이 있다. 과일 정물, 손잡이가 긴 항아리, 수박과 책은 2차원의 장식적 평면과 상충

동양식 양탄자
**Oriental Rugs**, 1906년
캔버스에 유화, 89 × 116.5cm
그르노블, 회화와 조각 미술관

22쪽
강둑
**The Bank**, 1907년
캔버스에 유화, 73 × 60.5cm
바젤 미술관

〈호사 I〉을 위한 습작
**Study for "Luxe I"**, 1907년
목탄, 277×137cm
파리, 국립 근대 미술관, 조르주 퐁피두 센터

"음악과 색채는 동일한 방향으로 가고 있다는 점에서 말할 것도 없이 공통적이다. 일곱 개의 음표에 조금만 변화를 주는 것으로도 가장 찬란한 작품을 만들어내기에 충분하다. 시각 예술에서도 그렇게 못할 이유는 없지 않은가?" — 앙리 마티스

25쪽
호사 I
**Luxe I**, 1907년
캔버스에 유화, 210×138cm
파리, 국립 근대 미술관, 조르주 퐁피두 센터

하는 공간적 가치를 형성한다. 그리고 옷의 사선 무늬는 깊이감을 확실하게 담고 있는데, 특히 그림 앞쪽의 초록색 옷감에 잡힌 깊은 주름이 그러하다. 이 그림에서는 동양식의 평평함과 사실주의적 깊이가 서로 조화를 이루지 못한다.

마티스에게 장식은 순수 색채와 추상적 아라베스크, 평평한 2차원과 리듬을 통해 정신을 표현하는 수단이다. 장식 미술은 정신적 내용을 내보이지 않는다. 그것은 우리더러 내용을 추론하라고 요구한다. 마티스는 이 사실을 이슬람 미술에서 배웠다. 하지만 색채 또는 도안을 가장 중요한 가치로 여기는 동양 미술을 살펴보면서 마티스는 새로운 눈으로 사물을 보게 되었으며, 1907년에 이탈리아의 피렌체, 아레초, 시에나, 파도바를 방문한 뒤 이렇게 지적했다. "파도바에 있는 조토의 프레스코를 볼 때 나는 그리스도의 생애 중 어느 장면인지 분간하기가 힘들었다. 하지만 그 속에 있는 감정은 느꼈다. 선과 구성과 색채에 있는 감정 말이다. 제목은 단지 내가 받은 인상을 확인해줄 뿐이다."

1907년에 이미 마티스는 자기 자신의 그림에서 모티프를 따와서 일종의 기념물 같은 지위를 부여하기 시작했다. 〈호사 I〉(24쪽)에 나오는 세 명의 목욕하는 여자는 〈호사, 평온, 관능〉에서 차용한 것이다. 하지만 크기 면에서 보면 퓌비 드 샤반의 〈해변의 여인들〉(파리, 루브르)에서 영감을 받았음이 분명하다. 마티스는 이 그림을 1895년에 국립 살롱전에서 보았다. 퓌비 드 샤반은 새로운 생명과 일종의 엄격한 명징성을 장식적인 벽화 미술에 불어넣었다. 마티스는 그의 작품에 찬사를 보냈다. 마티스 그림의 중심 인물은 마치 파도에서 솟아난 베누스처럼 당당한 존재감을 지녔다. 그녀보다 덜 당당한 동료는 몸을 말리거나 꽃다발을 들고 있는 등 평범한 일을 하고 있는 중이지만, 그래도 여신을 섬기는 것처럼 어느 정도의 위엄을 공유한다.

콜리우르 주변 남부의 지형은 마티스에게 계속 영감의 원천이 되었다. 야수주의 시절과 대조적으로 이제 밝은 빛은 그의 색채를 거의 투명하게 만들고, 전경과 배경은 새로운 색채 분포 속에 잠겨 있다. 〈강둑〉(22쪽)에서 전경은 누그러진 보랏빛과 파랑, 초록색으로 납작하게 채색되었고 더 따뜻한 느낌의 초록과 오렌지색이 배경을 밝혀준다. 강둑과 길의 선은 이미지와 영상의 축을 표시하고 지형은 뒤집혀서 반복되며 패턴의 추상으로 변형된다.

마티스를 위대한 거장으로 존경하던 사라 스타인과 독일 화가 한스 푸르만 및 오스카 몰은 그에게 학교를 열라고 권유했다. 마티스는 그 말에 따라 1907년에서 1909년까지 학생들을 가르쳤는데, 끝날 무렵 학생 수는 약 60명가량이었다. 하지만 마티스는 성격상 예술 작업에 대한 집중력이 조금이라도 흐트러지게 되면 아주 예민하게 반응했으므로, 학교를 계속 해나갈 수 없었다. "학생 수가 60명가량 되니 그들 가운데 촉망되는 사람이 한두 명은 있었다. 나는 이 양

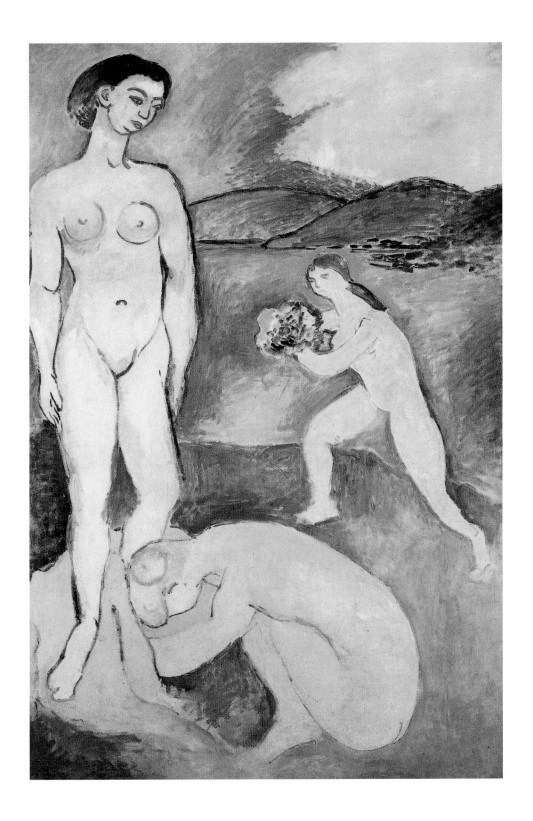

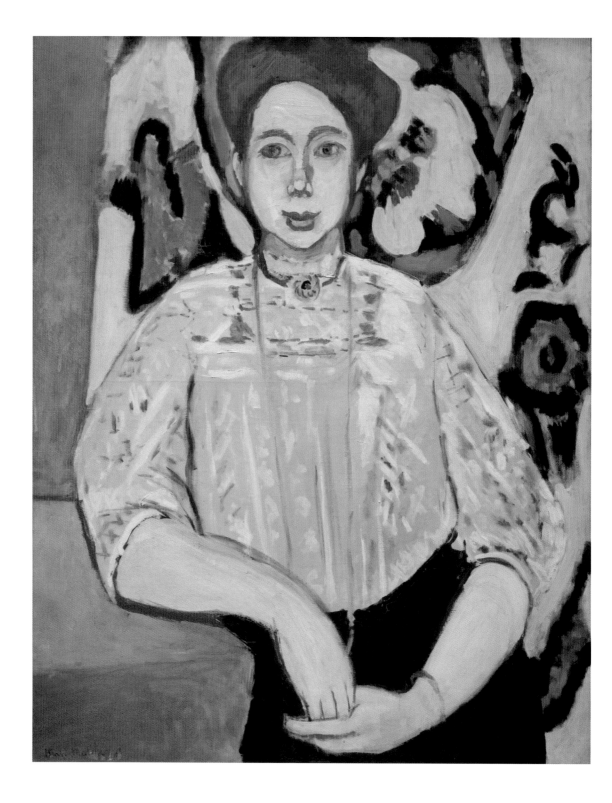

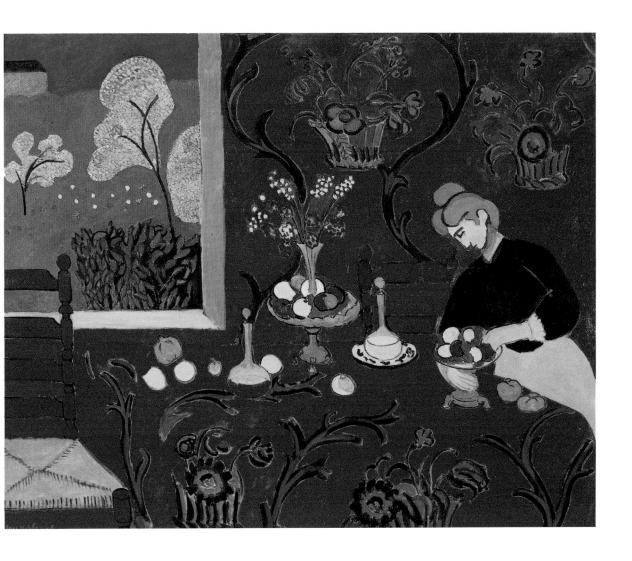

들을 사자로 변모시키기 위해 월요일에서 금요일까지 피땀을 흘렸다. 거기에 너무나 많은 에너지를 소모하다보니 나는 내가 정말로 원하는 게 무엇인지 의심스러워졌다. 교수인가 아니면 화가인가? 그래서 나는 화실을 닫았다."

1908년에 그는 푸르만과 함께 첫 독일 여행을 했다. 마티스의 제자이던 오스카 몰의 아내 그레타는 마티스에게 그해에 자기 초상화(26쪽)를 그려달라고 주문했다. 그림은 좀처럼 진척되지 않고, 마티스는 어떻게 그려야 할지 해결책을 찾지 못하고 있었다. 그러다가 그는 루브르에 있는 파올로 베로네세의 초상화를 본 기억을 새로 떠올리고는 그에 따라 팔과 눈썹의 형태와 자세를 바꾸고, 형태를 더 단단하게 만들었다. "그랬더니 갑자기 그림이 놀랄 만큼 장엄하

붉은 조화
**Harmony in Red**, 1908년
캔버스에 유화, 180×200cm
상트페테르부르크, 에르미타슈 미술관

26쪽
그레타 몰
**Greta Moll**, 1908년
캔버스에 유화, 93×73.5cm
런던, 국립 미술관

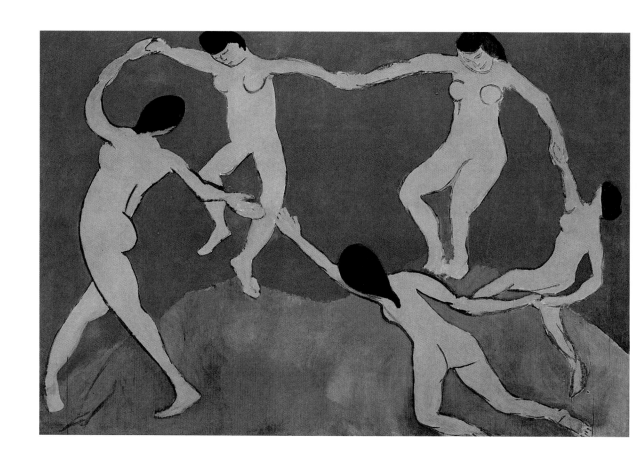

춤(첫 번째 버전)
**La Danse (first version)**, 1909년
캔버스에 유화, 259.7×390.1cm
뉴욕, 근대 미술관

"음표 하나는 곧 색채 하나이다. 음표 두 개는 화음
을 이루고 삶을 이룬다." — 앙리 마티스

고 찬란해졌다"라고 마티스는 놀라서 말했다. 초상화를 그릴 때 무엇보다도 큰
문제는 인물의 사실적인 실제 모습과 그가 형태적으로 추구하는 목적 사이의
간격을 좁히는 일이었다. 마티스가 순전히 자기 자신의 형태 개념에 따라 그린
초상화를 좋아하지 않은 모델은 그레타 몰 외에도 여럿 있었다.

이제 앙리 마티스의 명성은 높아졌으며 형편도 좋아졌다. 1909년에 그는 케
생미셸을 떠나 이시레물리노 거리에 집을 사서 1층에 화실을 지었다. 그의 수많
은 주요 작품이 그 화실에서 그려진다. 드디어 그는 아버지의 마음을 편안하게
해줄 수 있었고, 근심스러워하던 부모를 초대하여 집, 정원, 연못, 꽃밭, 덤불 등
자신의 새 안식처를 보여줄 수 있었다.

러시아 출신 수집가 세르게이 슈추킨은 1908년에 마티스 작품을 수집하기
시작했는데, 그해 가을 살롱전에 '푸른 조화'라는 제목으로 전시된 그림을 샀
다. 이 그림이 처음 그려질 때는 '초록의 조화'라는 제목이었다. 그런데 슈추킨
이 1909년에 그림을 배달받고 보니 그것은 놀랍게도 〈붉은 조화〉(27쪽)로 탈바

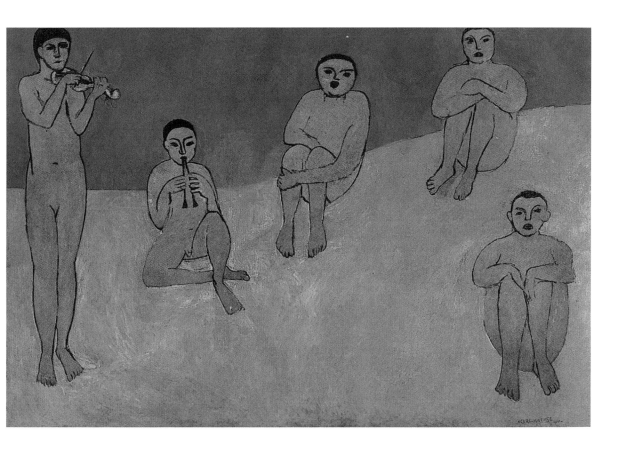

꿈해 있었다. 마티스가 그림을 다시 그렸던 것이다. 초록색으로는 실내와 창문을 통해 보이는 봄철 정경 사이의 대비가 너무 약했고, 또 푸른색으로는 추상성이 부족했다. 왜냐하면 벽과 식탁에 걸쳐진 주이 리넨의 실제 색이 푸른색이었기 때문이다. 붉은색을 쓰고 나서야 마티스는 자연주의를 연상시키는 모든 것을 몰아낼 수 있었다. 그림은 원근법을 준수하지만 푸른색 패턴이 있는 붉은 옷감이 식탁과 벽을 모두 뒤덮고 있어 결과적으로 평면과 차원이 모두 평평해져 버린다. 창문으로 보이는 광경은 르네상스 이후 화가들이 좋아하는 모티프였고, 마티스의 여러 작품에서 평생 반복된다. 그림과 창문은 모두 똑같은 장방형 속에 갇혀 있다. 그의 그림에서는 두 윤곽을 구별하는 것이 어려울 때가 많다. 식탁을 차리느라 분주한 하인은 무슨 의식에 몰두한 것처럼 보인다.

마티스는 〈붉은 조화〉에서 자신이 아직 인상주의의 영향하에 있던 시절인 1897년에 장식적인 양식으로 그린 그림을 개조했다. 주제는 동일하다. 두 그림 모두에서 오른쪽에 있는 하녀는 식탁 위의 물건을 바로 놓고, 수저와 물병과 과

음악
**La Musique**, 1910년
캔버스에 유화, 260×398cm
상트페테르부르크, 에르미타슈 미술관

30~31쪽
춤
**La Danse**, 1909/10년
캔버스에 유화, 260×391cm
상트페테르부르크, 에르미타슈 미술관

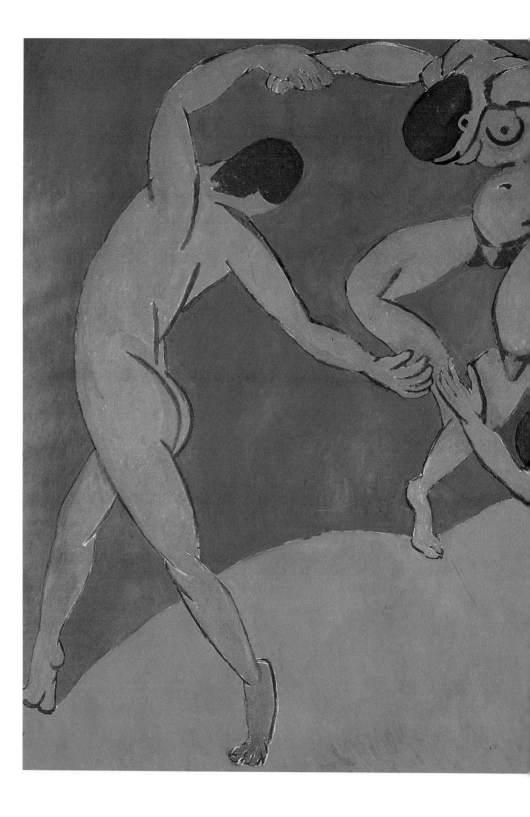

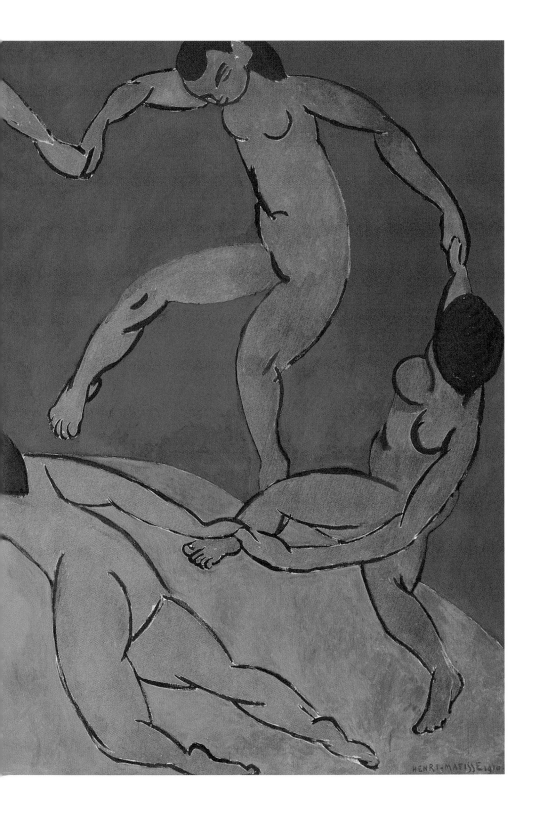

〈춤〉이 있는 정물
**Still Life with "La Danse"**, 1909년
캔버스에 유화, 89×116cm
상트페테르부르크, 에르미타슈 미술관

"내게 가장 흥미로운 것은 정물도 풍경도 아닌, 인체이다." — 앙리 마티스

일, 또 과일과 꽃으로 된 가운데 장식을 살펴보고 있다. 〈만찬 식탁〉(1897)에서는 호사스럽게 차려진 식탁이 방의 깊이에 녹아드는 것처럼 보이며, 하녀는 질서와 가정의 아늑함의 대리자이다. 이와 대조적으로 〈붉은 조화〉에서 하녀는 거의 실루엣에 지나지 않으며 손의 움직임과 머리의 자세는 벽지와 식탁보의 리드미컬한 무늬에 종속되어 있다.

1909년에 슈추킨은 마티스에게 또 다른 작품을 주문했다. 그가 주문한 것은 〈춤〉과 〈음악〉이라는 제목의 커다란 벽화 두 폭이었다. 슈추킨은 〈춤〉의 최초 버전을 보고 '귀족적'이라는 인상을 받았다. 뉴욕 근대 미술관에 있는 최초 버전(28쪽)과 상트페테르부르크 에르미타슈 미술관에 있는 최종 버전(30~31쪽)은 뚜렷이 구별되고 상이한 색채 특징을 지닌다. 분홍 대 빨강, 군청색 대 하늘색,

에메랄드빛 녹색 대 베로나풍 녹색의 대비이다. 〈춤〉과 〈음악〉에 선택된 색채들은 13세기까지 흔히 순수한 빨강과 초록을 써서 장식적 표면을 꾸미곤 하던 페르시아 도자기와 소품들에서 이미 사용된 바 있었다.

　〈춤〉은 마티스가 〈삶의 기쁨〉에서 모티프를 따와 새로운 무게를 부여한 작품이다. 무희들은 손을 맞잡고 역동적인 원 혹은 타원형(공간적 원근법이 형태를 재규정한다)을 그린다. 더 빨리 춤출수록 발뒤꿈치가 높이 들린다. 오른쪽으로 기운 타원형은 시계 방향의 움직임을 말해주며 춤의 불규칙적인 에너지를 강조한다. 왼쪽 끝에 있는 인체와 오른쪽에 있는 무희 사이에는 빈틈이 있다. 전면에 있는 여자는 그 틈을 좁히면서 다른 무희가 내민 손을 붙잡아 원을 다시 이

**붉은 화실**
**The Red Studio**, 1911년
캔버스에 유화, 181 × 219cm
뉴욕, 근대 미술관

"스스로 과거 세대의 영향에서 해방되지 못하는 젊은 화가는 자기 자신의 무덤을 파고 있는 것이다."
— 앙리 마티스

으려고 애쓰고 있다. 그리고 그녀의 파트너는 몸을 쭉 뻗고 비틀면서, 그녀를 배경에 붙들어두고 있는 동력의 속도를 늦춘다. 손은 완전히 맞닿지 않았으며, 그 틈은 감상자 자신이 닫아주어야 한다. 춤의 역동적인 리듬 때문에 인체가 뒤틀릴 지경이지만 그 때문에 표현력이 더해진다.

〈춤〉에는 '행복의 종교'가 구현되어 있다. 프로방스에서 유행하던 원무인 파랑돌 춤은 마티스에게 삶의 기쁨과 리듬의 정수 그 자체의 표현이었기 때문이다. 장식적 양식과 인체가 〈춤〉에서 조화를 이루며 삶과 기쁨의 미묘하게 전염되는 감각을 전달한다. 인체들이 발산하는 대단한 위엄은 형태적 용어로 대부분 설명될 수 있다. 즉 그들의 장대함과 위엄은 예술적 전략을 단순화한 데서, 두어 개의 영역으로 나뉜 크고 동질적인 색채 면, 순수한 선 드로잉을 추구하는 경향, 윤곽이 주는 강렬한 느낌 같은 것에서 나온다.

〈음악〉(29쪽)도 같은 요소를 채택한다. 초록색 언덕과 푸른 하늘을 배경으로 다섯 개의 붉은 인체가 등장한다. 〈음악〉에 나오는 남성 인체들은 그들을 통합시키는 〈춤〉의 타원형 모티프 같은 동력으로 연결되어 있지 않다. 대신 그들은 고립되어 있고 음표처럼 한 줄로 배열되어 있다. 플루트 연주자는 〈목가〉에 나오는 플루트 연주자와 연관이 있고, 바이올리니스트는 〈음악〉(스케치)에서 옮겨온 인물이다. 그러나 이 인물들은 도중에 위치가 바뀌었다. 그들은 이제 사분의 삼 정도 몸을 돌리지 않고 감상자를 정면으로 바라보고 있으며, 그렇게 함으로써 서로 분리되어 있음이 더욱 강조될 뿐만 아니라 감상자의 관심을 요구하는 정면 자세를 취하게 된다.

〈춤〉에서 마티스는 자신이 그린 장식적인 2차원성으로부터 비사실주의적 정신성의 극한을 끌어내려고 시도했다. 이제 그는 사실주의와 일상성으로 돌아가야 할 필요를 느꼈고, 〈'춤'이 있는 정물〉(32쪽)에서 그렇게 했다. 화실의 광경에 포함되어 있는 〈춤〉은 식탁이 만드는 평행사변형과 각도가 이어지면서 원근법에 따라 그려져 있다. 식탁의 평행사변형을 통해 그림의 공간성은 극히 단순명료하게 표시되며, 그 위의 공간은 과일 접시와 상자와 화병이 있는 정물이 점유하고 있다.

장식적 단계와 사실주의 단계는 마티스의 생애 내내 번갈아 나타난다. 한 작품이 사실주의적 공간성을 배제할 정도로 거의 완전히 추상적으로 그려지면 다음 그림은 마지막 붓질이 끝날 때까지 사실성에 대한 면밀한 검토가 가해지면서 충만해진다. 이러한 양면성에서 우리가 보는 것은 마티스 작품의 동양식 미학과 서양식 미학의 끊임없는 분열, 혹은 그의 기질 속의 더욱 낭만주의적인 측면과 더욱 명석하게 과학적인 측면 간의 균열이다.

〈붉은 화실〉(33쪽)에는 크레용과 이젤, 석판, 그림틀과 그림, 조각, 도자기

같은 것들이 마치 카펫의 무늬처럼 단색조의 화면 위에 널려 있다. 의자, 탁자, 옷장, 다른 물건들이 어떤 공간적 양감을 갖고 있든 그런 양감은 이렇게 단일 색조를 씀으로써 모두 사라진다. 마티스는 화실이라는 주제로 자신의 그림에 대한 구상, 또는 실로 그의 자아 자체에 대한 명석한 설명을 표현할 때가 많다. "내가 무엇보다도 진정으로 관심을 갖는 것은 표현이다." 독일 표현주의 화파인 '브뤼케'가 갖는 강화된 감정주의와 대조적으로 마티스는 그림이 그림 그 자체를 표현하고 그것이 그 자체의 세계가 되기를 원했다. 그는 자신의 창조적 전제를 검토하면서 거듭하여 이렇게 주장했다. "내게 표현이란 내 그림에서 가시화될 수 있거나 어떤 격렬한 동작에서 보이는 열정의 문제가 아니다. 그것은 내 그림 속에 완전히 자리 잡고 있다. 인체들이 취하는 자세, 그들 주위의 텅 빈 공간, 그들 사이의 비율, 이 모든 것이 그것에 기여한다. 구성의 기술은 화가의 감정을 흡족한 방식으로 표현하는 데 쓸모 있는 다양한 요소를 배치하는 데 있다. 모든 부분이 그림에 보여야 하고 중심적인 것이든 이차적인 것이든 각각 적절한 역할을 해야 한다. 그림에 필요치 않은 것은 그림을 망친다. 하나의 작품은 전체적인 조화를 이루어야 한다. 필요치 않은 세부 사항이 하나라도 있으면 그것은 그에 대해 반응하는 감상자의 정신에서 진정한 반응의 결과가 되어야 할 어떤 측면을 몰아내버린다.

마티스는 푸르만과 1908년에 독일을 여행할 때 뮌헨에서, 그리고 특히 베를린에서 독일 표현주의 작품을 알게 되었다. 이제 그는 대비적 형체와 예리한 윤곽선, 밝은 바닥면을 사용하며, 표현력이 더욱 강화된 〈알제리 여인〉(35쪽) 같은 작품을 그렸다. 에른스트 루트비히 키르히너와 에리히 헤켈도 이와 비슷한 접근법을 채택하여, 거의 부조화에 이를 정도로 색채를 생생하게 쓰고 장식적이며 평평한 색채 구역들을 각진 선의 강력한 지시에 종속시켰다.

하지만 대조법은 마티스가 원하는 효과를 달성하기 위해 사용한 방법 가운데 하나일 뿐이다. 그밖에 대상을 몇 개의 직선과 곡선으로 그릴 수 있도록 단순화하는 방법이 있다. 이 원칙은 〈꽃과 도자기 접시〉(37쪽)에서 구사되었는데, 여기서 장방형과 곡선 사이의 첫 번째 대비는 중심색인 푸른색과 접시의 초록색 간의 두 번째 대비로 고조된다. 항아리와 접시에는 각각 고유한 특징이 부여되었으며, 말려 있는 종이는 양극단 사이의 타협점을 표시한다. 검은 그림자는 상반되는 것들을 이어주며 중심색인 푸른색을 배경으로 상반되는 것들을 뚜렷이 나타내는 데 기여한다.

마티스는 1910년에서 1911년 사이의 겨울 동안 주로 세비야에서 지냈으며, 그 도시의 호텔방에서 〈스페인식 정물〉(세비야 II)을 그렸다. 가까이서 본 소파와 원탁은 정물 같은 느낌을 준다. 대상과 감상자가 워낙 가깝다보니 벽지와 바

37쪽
꽃과 도자기 접시
Flowers and Ceramic Plate, 1911년
캔버스에 유화, 93.5×82.5cm
프랑크푸르트 암 마인, 국립 미술학교와
국립 미술관

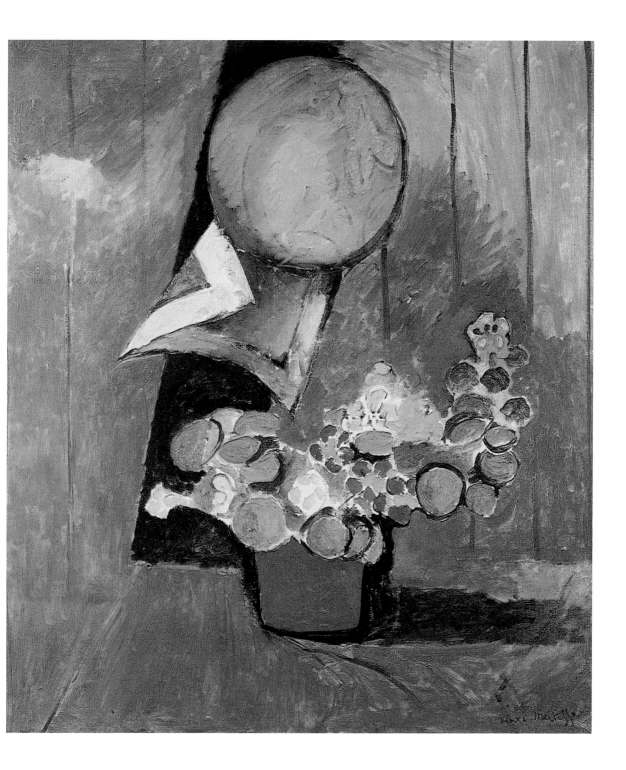

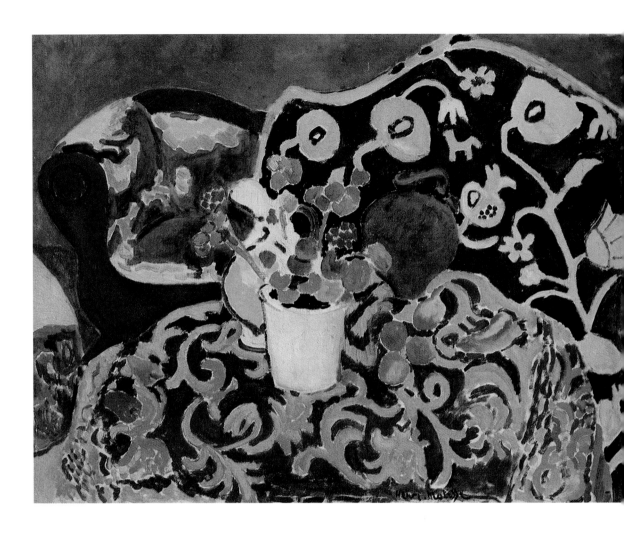

**스페인식 정물(세비야 II)**
**Spanish Still Life (Seville II)**, 1911년
캔버스에 유화, 89×116cm
상트페테르부르크, 에르미타슈 미술관

"정물에 관한 한 화가의 임무는 색조와 변화하는 색가와 상호 관계에 민감하고 기민한 상태를 유지함으로써 그가 구성한 대상이 가진 색채 성질을 재현하는 것이다. 그저 대상을 복제하는 것만으로는 예술이 되지 못한다. 중요한 것은 그것들이 당신에게 불러일으키는 감정, 일깨우는 느낌, 대상들 사이에 성립된 관계를 표현하는 것이다." — 앙리 마티스

닦은 거의 보이지 않는다. 탁자와 소파 위에는 천이 드리워 있고, 천의 무늬가 그림을 지배한다. 흩어져 있는 석류와 후추도 그 효과를 전혀 상쇄하지 않는다. 여기서 조금이라도 자율성을 가진 것은 크고 흰 꽃병뿐이다. 반면, 꽃들도 뒤쪽의 패턴과 거의 구별이 되지 않는다. 인체와 배경은 동등한 지위를 가진다.

세비야에서 이시레물리노로 돌아온 뒤 마티스는 아내를 모델로 썼다. 상당한 기간 그의 가족은 마티스가 원하는 바를 이해하고 그에 맞추어 반응해주는 모델의 안전하고 자유로운 공급처였다. 아내인 아멜리는 참을성 있게 화가가 원하는 의상을 입고 원하는 자세를 취해주었다. 그녀의 열정과 노력, 자질은 전문적 모델에게서는 거의 보기 힘든 것이었으며, 의상이 워낙 이국적이어서 그녀가 그저 하나의 '엑스트라'에 지나지 않는 존재로 축소되어버리는 그림에서도 그녀의 진지한 품위는 사라지지 않는다. 〈마닐라 숄을 두른 마티스 부인〉(41

쪽)에서 숄은 그것을 걸친 여성보다 더 중심적인 모티프이다. 숄의 꽃무늬는 대각선으로 만나는 푸른색 배경과 붉은색 바닥과 대비된다. 이 인체에는 〈스페인식 정물〉에 나오는 사물들보다 더 큰 물리적 존재감이 있다. 장식적 추상화의 원리와 3차원적 사실주의의 원리 사이에 뭔가 타협 같은 것이 이루어졌다.

　화가의 가족생활은 그의 예술적 필요에 엄격하게 종속되어 있었다. 식사 시간이면 마티스 부인은 아버지가 중요한 그림에 집중하는 것을 방해하지 않도록 조용히 하라고 아이들에게 부탁하곤 했다. 가족이 마티스의 엄격한 규율하에서 힘든 시간을 보냈다는 것은 말할 필요도 없다. 하지만 마티스 자신도 쉽지는 않았다. 그 자신의 강박성, 새로운 구성 방식의 실험, 실패할 위험, 이 모든 것이 마티스를 괴롭혔다. 〈화가의 가족〉(39쪽)을 그리고 있을 때 그는 마이클 스타인에게 이렇게 썼다. "모든 일이 다 잘되어가고 있습니다. 하지만 완성될 때까지는 아무 말도 할 수 없습니다. 터무니없는 소리로 들리겠지만 나는 내가 제대로 해

40쪽
모로코 풍경(아칸서스)
**Moroccan Landscape (Acanthus)**, 1912년
캔버스에 유화, 115×80cm
스톡홀름, 근대 미술관

41쪽
마닐라 숄을 두른 마티스 부인
**Madame Matisse with Manila Shawl**, 1911년
캔버스에 유화, 118×75.5cm
바젤, 국립 미술관, 슈테츨린 컬렉션

화가의 가족
**The Painter's Family**, 1911년
캔버스에 유화, 143×194cm
상트페테르부르크, 에르미타슈 미술관

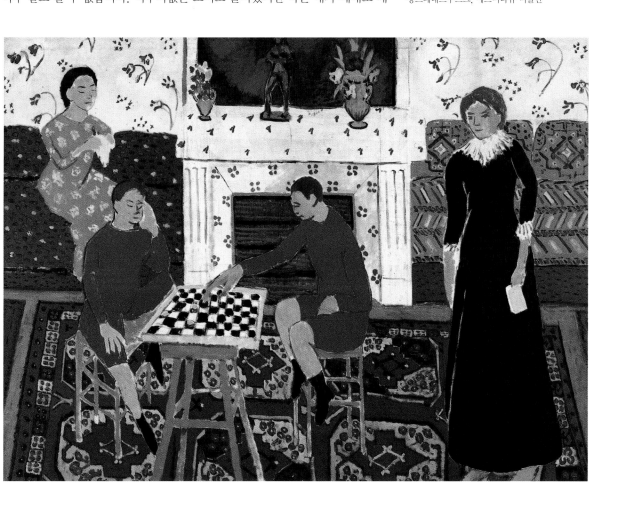

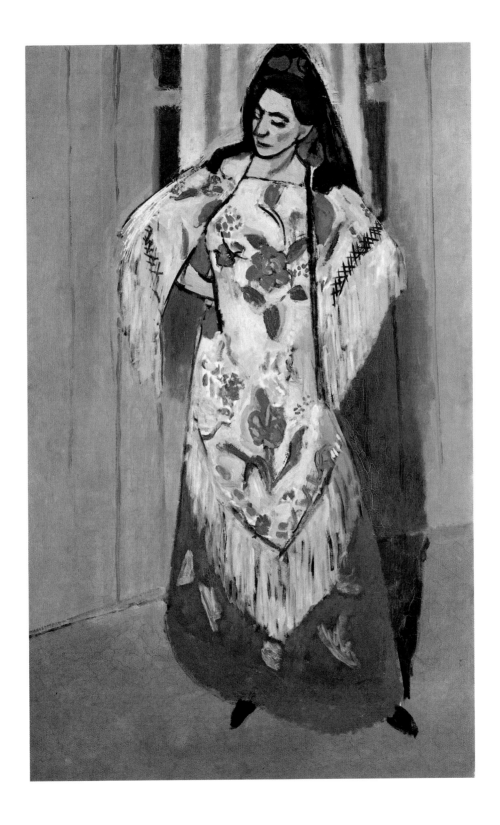

낼지 확신할 수 없습니다. 모 아니면 도라는 이 방식이 나를 탈진시킵니다."

이시레물리노에서 그린 〈화가의 가족〉은 제각기 자기 일을 하면서 고요한 조화를 이루고 있는 마티스의 가족을 보여준다. 두 아들 장과 피에르는 체스를 두고, 딸 마르그리트는 책을 읽다가 생각에 잠겨 있으며, 화가의 아내는 장의자에 앉아 자수에 집중하고 있다. 마티스 부인과 딸은 개인의 정체성을 지니고 있지만 두 아들의 정체성은 사라졌다. 그들이 입고 있는 똑같은 빨간 옷은 그들을 단일한 이미지의 두 반쪽으로 보이게 한다. 시각적인 메아리는 사실적인 이미지를 추상적 기호로 바꾸어놓는다. 네 사람은 모두 괴로한 장식에 둘러싸여 있다. 가장 중요한 것은 카펫인데, 다양한 무늬는 동양식의 존재감을 띠면서 이를 방 전체, 소파, 쿠션, 벽, 벽난로에까지 전염시킨다. 사치스럽게 장식된 표면은 선과 색채로 리드미컬한 대비를 보인다. 안정적인 요소는 반복이라는 기법뿐이다. 반복법에 의해 소년들의 개성이 제거된 것도 이 안정성을 고조한다. 장과 피에르는 그림 중앙에 있는 체스판의 윤곽을 형성하며, 상징처럼 전체 그림의 디자인을 요약한다. 마티스는 자기 가족을 장식적 디자인 속에 맞춰 넣었다.

마티스는 1911년과 1912년 겨울을 모로코에서 보냈는데, 외국에서 보낸 이 기간에 자연을 새롭게 만나게 되었고 이 새로운 인상이 자신을 젊게 만들어주고 활력을 주었다고 말했다. "모로코 여행은 내가 반드시 겪어야 할 변화를 거치는 데 도움을 주었다. 또 자연과 더 가까이 접할 수 있게 해주었다. 아주 편협해져버린 야수주의 이론을 계속 붙들고 있었더라면 그러지 못했을 것이다." 탕헤르에 있는 남방의 풍요로운 초록빛 정원에서 그는 자기 그림에 필요한 것을 얻었다. 그림에 갑자기 새로운 빛이 타올랐다. 탕헤르에서 쓴 편지에서 마티스는 동료 화가 카무앵에게 이렇게 말했다. "지중해의 빛과는 아주 다른, 지극히 부드러운 빛이네." 나중에 그는 자기가 그곳에 도착했을 때 한 달 내내 계속해서 비가 왔다고 기억하게 된다. 그러다가 마침내 회색이 갈라지고 갓 자른 아몬드처럼 깨끗한 초록빛이 드러났다는 것이다.

여섯 주 동안 마티스는 빌라 브롱크스의 드넓은 정원에서 작업했다. 그는 동일한 크기의 그림을 석 장 그렸는데, 이것들은 세폭화로 보일 수도 있다. 〈모로코 풍경(아칸서스)〉(40쪽), 〈모로코 정원(협죽도)〉(개인 소장), 그리고 〈종려 잎사귀, 탕헤르〉(워싱턴 D.C., 국립 미술관)가 그것이다. 서구의 미술 전통에서 세폭화는 종교적인 함의를 띠고 있다. 이것은 그리스도교 제단화에 가장 흔하게 채택되는 형식으로, 영광의 후광이 그 위에 어려 있다. 1908년 이후 마티스의 그림을 수집해오던 정치가이자 파리 부시장 마르셀 상바는 잡지에서 마티스의 그림을 옹호했으며, 1920년에는 이 화가에 대한 최초의 논문을 썼다. 그 글에서 그는 이 세 폭의 정원 그림은 종교적 정신과도 비슷한 일종의 변신을 나타

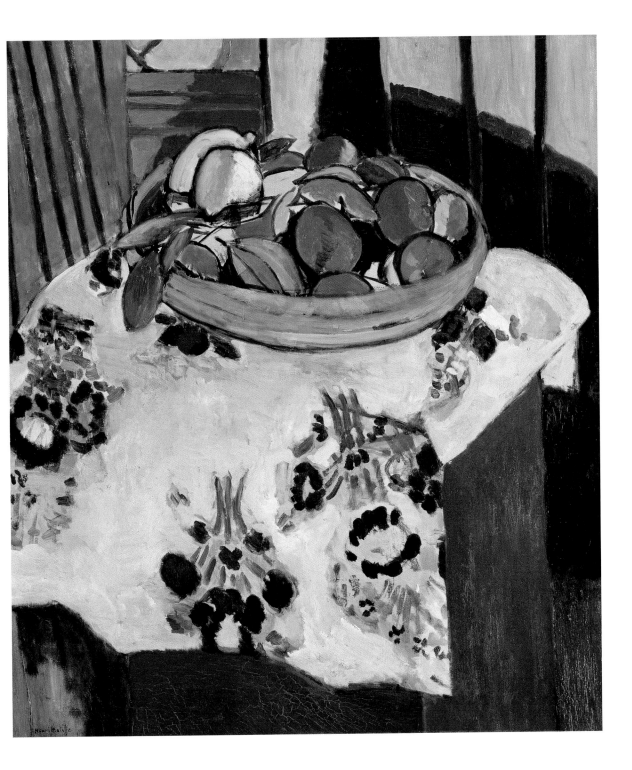

낸다고 지적했다.

카무앵과 함께 지낸 두 번째 모로코 체류(1912년에서 1913년 사이)에서 마티스는 〈오렌지가 있는 정물〉(43쪽)을 그렸다. 꽃무늬가 그려진 천으로 덮인 탁자에 오렌지 광주리 하나가 놓여 있다. 배경에는 뻣뻣하게 주름진 연보랏빛 커튼이 걸려 있다. 색채가 격렬하게 충돌하는 이 그림은 개인 소장품이었다가 1944년에 피카소에게 팔렸다. 오렌지는 마티스의 작품에 자주 등장하는데, 이를 두고 기욤 아폴리네르는 이렇게 말했다. "마티스의 작품을 무언가와 비교할 수 있다면 그것은 오렌지이다. 앙리 마티스의 그림은 오렌지처럼 눈부신 빛의 열매이다."

마티스는 탕헤르로 돌아가지 않았다. 그는 파리에서 작업하고자 했다. 하지만 이 결정이 썩 만족스럽지는 않았다. "흐린 하늘"이 너무나 갑갑했고, 어머니를 망통에 모셔다 드리느라 남프랑스에 잠깐 갔다가 남부를 향한 오랜 갈망이 다시 일어났기 때문이다. 하지만 그때 그는 예전 집이 있던 케생미셸에서 살 만한 곳을 발견했고, 파리에 대한 집착이 이국적인 것의 유혹을 이겨냈다. 마티스는 또 일상에 함몰될까봐 두려워했다. 너무 친밀해지면 풀도 별로 참신해 보이지 않고 사람들도 생생하게 느껴지지 않으며 빛 자체도 그리 밝아 보이지 않을 것이었기 때문이다. 그는 원숙한 경험을 쌓고 싶었다.

1914년 8월 3일, 제1차 세계대전이 터졌다. 파리에 있던 마티스는 공포에 질렸다. 가족이 살던 집은 독일군의 공격으로 부서졌고 마티스는 보앵에 머물러 있던 어머니, 그리고 그 마을의 다른 주민들과 함께 독일군에 잡혀간 동생의 소식을 들을 수가 없었다. 그는 푸르만에게 이렇게 썼다. "이 전쟁은 거기에 전혀 참여하지 않는 사람들의 삶에도 심각하게 끼어드네. 이유도 모르는 채 생명을 잃는 일개 병사의 감정을 상상할 수 있을까. 그 자신은 설령 그런 희생이 옳다고 느낄지라도 말이야."

전쟁이 마티스의 그림에 미친 영향은 전쟁 기간에 만든 작품의 특징인 색채를 점점 덜 쓰면서 더 단순해지는 성향(이 성향은 오래전부터 있었다)을 살펴보아야만 파악할 수 있다. 사각형, 장방형, 원, 타원 같은 기하학적 기본형으로 형태를 재단하는 경향은 1914년에 절정에 달했고, 1916년까지도 계속되었다. 가장 극단적 수준의 기하학적 단순화를 보여주는 그림이 〈노트르담의 풍경〉(45쪽)이라는 사실은 우연이 아니다. 이 그림은 케생미셸에 있는 건물 5층의 집 마루에서 마티스가 본 경치를 그린 다수의 연작 가운데 최고봉이다. 그 그림들은 창문에서 내다보고 그린 것으로, 오른쪽 문설주는 그림의 수직선으로 쓰인다. 깊이를 암시하는 대각선과 함께 수직선과 수평선은 푸른색 바탕 위의 추상적 구조를 만들고, 초록색 덤불이 그 효과를 강화한다. 마치 마티스가 교회의 기하

45쪽
**노트르담의 풍경**
View of Notre-Dame, 1914년
캔버스에 유화, 147.3×94.3cm
뉴욕, 근대 미술관

모로코인들
**The Moroccans**, 1916년
캔버스에 유화, 181.3×279.4cm
뉴욕, 근대 미술관

47쪽
**콜리우르의 프랑스식 창문**
**French Window at Collioure**, 1914년
캔버스에 유화, 116.5×88cm
파리, 국립 근대 미술관, 조르주 퐁피두 센터

학 속에서 현실 세계로부터의 도피처를 찾는 것처럼 보인다.

마른 전투가 있기 얼마 전, 마티스는 파리를 떠나 마르케와 함께 툴루즈에 있는 딸 마르그리트를 만나고, 계속하여 콜리우르로 가기로 결정했다. 마르케와 마티스 가족은 1914년 11월까지 콜리우르에 살았다. 마티스 자녀들의 가정교사의 집에 거처를 마련한 후앙 그리는 그 뒤에도 그곳에 머물렀다.

그때는 공포의 시절이었고, 입체주의와 야수주의는 중요성이 덜한 미학적 갈등으로 인한 반목을 중지한다. 기하학적 단순성으로 옮겨가는 마티스의 변화는 입체주의에 의해 인정받았다. 기초적이고 영구적인 형태는 시대적 비극에 반응하는 방법으로 보였다. 어두워지는 마티스의 색채 역시 마찬가지였다. 밝은 햇빛은 사라졌고, 예전 모로코 시절에 아몬드 초록이 차지하고 있던 공간이 전쟁 동안에는 검은색으로 채워졌다. 〈콜리우르의 프랑스식 창문〉(47쪽)에서는 장방형 창문틀 이외의 모든 것을 검정색이 뒤덮고 있다. 마치 마티스가 창문으로 즐겨 내다보던 경치가 등화관제의 통제를 받고 있는 것 같다. 왼쪽에 남아 있는 것은 검은 테두리가 둘러진 청회색 띠뿐이며, 오른쪽에는 회갈색과 푸르스름한 청록색인 수직 띠가 하나씩 있는데, 검은 줄로 분리되었다. 창문과 창문 가

46

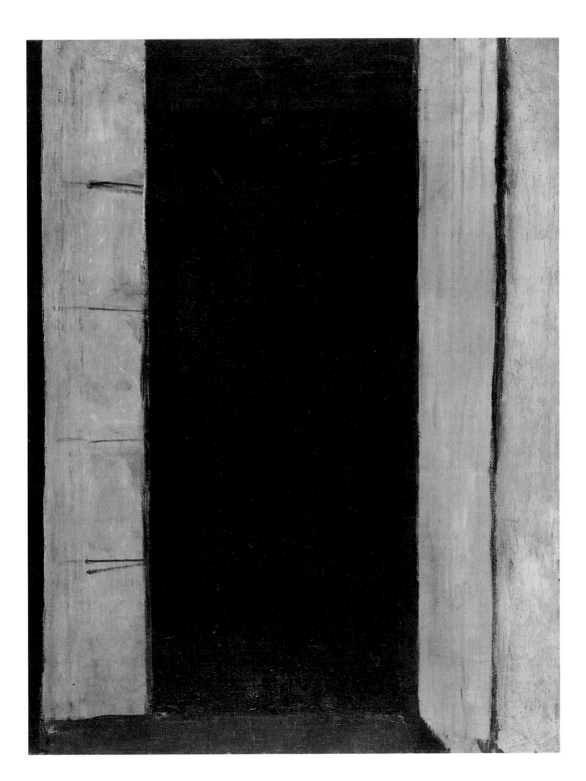

"마티스의 작품에서 서로 가까운 색조 세 가지, 예를 들면 초록, 보라, 터키석색을 볼 때 그것들의 조합은 다른 색을 상기시키며, 그것은 당신이 '바로 그 색'이라고 부를 수 있는 것이다. 그것이 색채의 언어이다. 마티스는 이렇게 말했다. '색채는 각각 고유의 영역을 가져야 한다.' 나는 이 점에서 그의 말에 아주 동의한다. 그것은 색채가 그 자신을 넘어 나아간다는 뜻이다. 색채를 검은 곡선 안에 가두어 둔다면 당신은 그것을 파괴하는 것이다(이 색채 언어의 관점에서 볼 때). 왜냐하면 당신은 그것의 확장적인 잠재력을 강탈하고 있기 때문이다. 색채는 미리 규정된 형태로 나타나야 할 필요가 없다. 그렇게 하는 것이 바람직하지도 않다. 하지만 중요한 것은 확장의 기회이다. 일단 색채가 그 한계를 살짝 넘어서는 어떤 지점에 도달하면 이 확장력이 발휘된다. 이 색채가 확장의 한계에 일단 도달하고 나면 이웃의 색채가 들어오기 시작하는 일종의 중립적 지역이 존재하게 되는 것이다. 그렇게 되면 물감이 숨을 쉰다고 말할 수 있다. 그것이 마티스가 그림을 그리는 방식이다." ― 앙리 마티스

리개 외에 다른 아무것도 없다. 공간감은 최소한으로 줄어들었다. 회갈색 바탕을 가로지른 대각선은 최소한의 원근법을 나타내고 있다. 밑에 있는 사다리꼴 바탕이 마루라는 것은 알아볼 수 있다. 이는 마티스가 도달할 수 있는, 최대한 기하학적인 형태와 회화적인 구역이 만나는 완전한 추상화이다.

마티스는 1914년 11월에 콜리우르에서 돌아왔고, 파리의 케생미셸과 이시레물리노에서 작업하면서 안정을 찾았다. 모로코 연작의 최후작인 〈모로코인들〉(46쪽)도 계속 검은색이 지배했다. 마티스는 그 나라에서 누린 행복을 회상했다. "나를 살게 해주는 유일한 성역이 모로코에 대한 영원한 기억이라는 것이 분명해졌다." 밝고 다채로운 행복의 추억이 암담한 시기를 배경으로 또렷이 드러난다. 〈모로코인들〉에 나오는 낙원의 정경은 세 가지 독립적인 모티프로 이루어져 있다. 정원에 있는 호박, 꽃이 있는 발코니, 모여 있는 사람들이 그것이다. 이것은 직선과 곡선의 신랄한 대치법에 의해 지배되는 그림이다. 예전의 모로코 그림에서 보이던 통일성은 사라졌다.

동시에 마티스는 실내와 정물을 다시 그리기 시작했다. 겨울 동안 파리에서 그린 작품들은 더 어둡고 풍부한 색채와 검은 그림자 위주였다. 그러나 이시레물리노에서 좀 더 평화롭던 시절에 그린 그림들은 더 밝아졌다. 〈창문(물망초가 있는 실내)〉(49쪽)는 그 전형적인 예이다. 그림 속의 사물은 기하학적 디자인의 정적인 부분들이다.

1917년 여름, 장과 피에르 마티스가 참전했다. 피에르는 기갑사단에, 장은 공군의 지상군 참모로 갔다. 마티스 가족이 해체되기 시작했다. 자녀들은 이제 성인이 되어 자기 진로를 가고 있었다. 전쟁이 끝나더라도 더 이상 함께하는 삶이 아니었다. 이에 대한 마티스의 반응은 자기 작업 속으로 더욱 완전히 물러나는 것이었다. 언젠가 두 자녀가 찾아와 있는 동안 그는 친구인 카무앵에게 보낸 편지에서 이렇게 말했다. "아이들, 마르그리트와 피에르가 여기 와 있네. 한데, 즐겁기는 하지만 일은 나 혼자 있을 때 더 잘 된다네."

49쪽
창문(물망초가 있는 실내)
The Window (Interior with Forget-me-nots),
1916년
캔버스에 유화, 146×116.8cm
디트로이트 미술학교

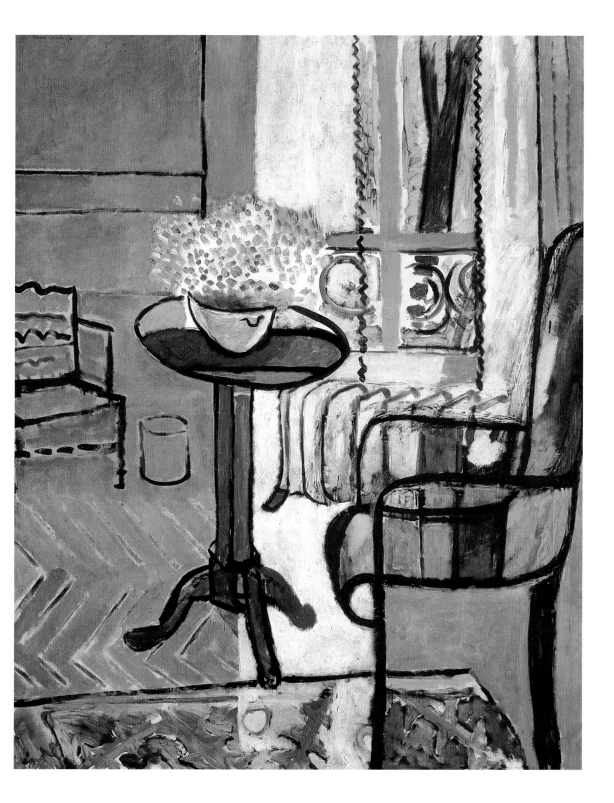

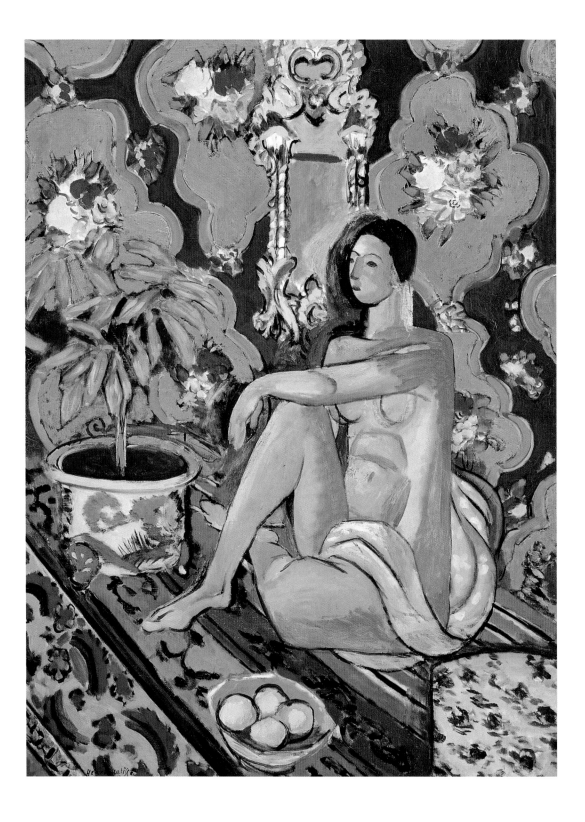

# 니스 시절의 '친밀성'
## 1917~1929

제1차 세계대전이 여전히 피비린내 나는 노정을 가고 있던 1916년 마티스는 거의 우연으로 코트다쥐르를 처음 방문했다. 그의 의사가 기관지염에 좀 도움이 될까 해서 망통에 가보라고 권유했던 것이다. 마티스는 망통까지 가지 않고 니스에 주저앉았다. 처음에는 겨울 몇 달 동안만 있었지만 점차 현실에서 도피하는 기분으로 창작 생활의 많은 부분을 북부에서 남부로 옮겨왔다. 나중에 마티스는 이렇게 말했다. "니스는 온통 장식적이고 아주 아름답고 연약하지만 주민이 없고 깊이가 없는 마을이다." 마티스에 관한 가장 권위 있는 저작의 저자인 피에르 슈나이더는 이렇게 결론짓는다. "니스에 머무르던 첫 시기에 긴장감이 완화되고 있음을, 주기적으로 일종의 멜랑콜리처럼 표현되곤 하던 방향의 상실을 알아차리지 않을 수 없다. 그 원인은 사실주의를 추구하는 화가의 의지를 정당화해줄 법한 것들, 즉 현실의 무게, 떨쳐버리기 힘든 현실의 존재, 회화의 순수하게 형식적인 요구에 굴복하지 않겠다는 태도 등으로부터 마티스가 거리를 둔 데 있다. 가족은 현실의 유의미성의 수호자이다. 가족이 배제된다는 것은 현실의 평면화, 사실주의에서의 의미의 결여로 이어진다."

실제로 프랑스에서는 느슨한 심미적 분위기가 전반적으로 두드러졌다. 피카소는 고전주의로 돌아섰고, 드랭은 질서의 분위기로 돌아갔으며, 페르낭 레제는 '기념비적' 단계에 들어섰다. 이탈리아에서는 '피투라 메타피지카' 화파와 미래주의자인 지노 세베리니가 전통으로 돌아갔다. 반면, 전쟁 동안 러시아의 절대주의와 네덜란드의 '데 스테일' 운동은 힘을 합쳐 새로운 세계를 만들고 두 문화, 즉 예술적인 문화와 기술적인 문화의 분리를 끝내기 위해 노력했다. 1919년에는 독일에서 바우하우스 운동이 시작되었다. 현대 생활의 모든 영역, 미술, 건축, 도시 계획, 인쇄, 광고, 사진과 영화가 새롭게 형성되려 하고 있었다. 새로운 예술은 기하학적 형태의 지배를 받았다. 화가들은 젊은 세대의 새로운 예술가인 반면 마티스는 자기 자신의 발전 과정에서 한 걸음 더 나아간 단계에 있었다.

온갖 과감한 실험을 거친 뒤, 이제 마티스는 자기가 발견한 것들을 가지고

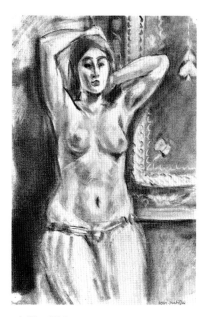

서 있는 여성 누드
**Standing Female Nude**, 1923/24년
목탄, 47.6×31.5cm
파리, 국립 근대 미술관, 조르주 퐁피두 센터

50쪽
장식적 배경 위의 장식적 인물
**Decorative Figure on an Ornamental Background**, 1925년
캔버스에 유화, 131×98cm
파리, 국립 근대 미술관, 조르주 퐁피두 센터

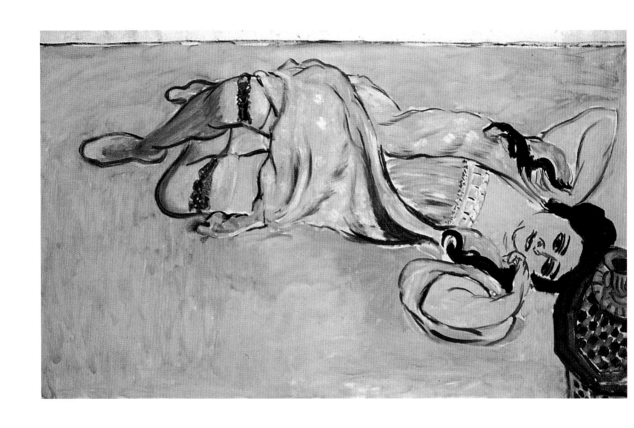

커피 잔과 로레트
**Laurette with a Coffee Cup**, 1917년
캔버스에 유화, 89×146cm
개인 소장

53쪽
**커피 잔과 로레트의 머리**
**Laurette's Head, with a Coffee Cup**, 1917년
캔버스에 유화, 92×73cm
졸로투른 미술관

조화를 창조하려는 목표를 세웠다. 그 자신이 자기 입장을 이렇게 표현했다. "나는 힘닿는 대로 최선을 다해, 전례 없는 힘을 가지고 새롭게, 하나의 작품 속에서 갈등을 가지고 새로운 조화를 만들어내고 실험하느라 길고도 힘든 세월을 보냈다. 또 나는 주문받은 벽화와 큰 기획 작품을 제작할 때도 아주 열심히 노력했다. 풍성함에서 출발한 내 그림은 그동안 새롭고 독자적인 명료성과 단순성을 확립했다. 눈에 금방 띄는 것은 색채의 추상화로 나아가는 경향과 풍부하고 따뜻하고 너그러운 형태에 대한 사랑이다. 아라베스크의 비중이 갈수록 커진다. 이 이중성에서 나 자신의 내면적 한계를 넘어 양 극단의 조화를 달성한 예술이 태어났다. 나는 파리와 걱정거리들로부터 멀리 떨어진 숨 쉴 공간, 휴식을 취할 조용한 공간이 필요했다. 오달리스크는 이런 갈망이 충족된 여건에서 태어났다. 그것은 살아 있는 아름다운 꿈이며, 밤낮으로, 마법 같은 분위기에서 황홀경에서 느낀 경험이었다."

휴식이 필요했던 마티스의 상태는 오달리스크 그림들에 보이는 엄청난 무기력함에 표현되어 있다. 이 그림들은 또 더욱 강력한 사실주의로의 회귀를 나타내기도 한다. 피카소에게 더욱 그러했지만 이 무렵의 마티스에게는 장 오귀

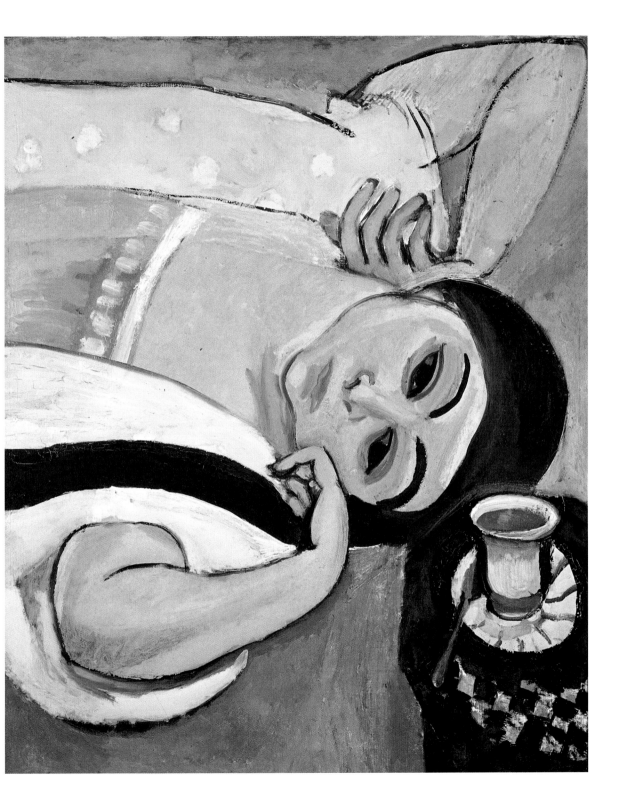

스트 도미니크 앵그르와 귀스타브 쿠르베가 역사적 전범이 되었다. 앵그르는 정확한 드로잉과 그림을 평면으로 만드는 경향 때문에, 쿠르베는 색채를 쌓아 올리는 방법 덕분에 그런 역할을 맡게 되었다.

여러 해 동안 마티스가 가장 좋아한 모델은 로레트라는 이탈리아 여성이었는데, 그는 전신 습작, 초상화, 누드 등 수많은 작품에서 그녀의 모습을 그렸다. 〈커피 잔을 든 로레트〉(52쪽)에서 그녀는 부드러운 모습이며, 몸의 곡선은 흐르는 듯 유연하다. 그녀가 취한 편안한 자세의 수평성은 커피 잔이 놓인 탁자의 수직선으로 보완되며, 탁자는 그림의 공간감을 규정하기도 한다. 그녀의 머리칼과 탁자와 윤곽선의 검은색은 여인이 더 밝은 회색과 톤 다운된 초록색 부분으로 녹아들지 않게 막아준다. 〈커피 잔이 있는 로레트의 두상〉(53쪽)에서는 대비가 강화되었다. 근접해서 보면 세밀화 효과가 난다. 형체는 더 치밀하고 단순해졌으며 색채와 선은 더 강해졌다. 여기서도 역시 공간 관계를 규정하는 것은 커피 잔이다. 로레트의 비율은 그녀의 비스듬한 자세에 실리는 무게를 강조하기 위해 변경되었다. 우리 눈에는 클로즈업한 그녀의 모습이 보이지만 몸은 평면 차원 내에 그대로 남아 있다. 그녀의 크게 뜬 눈은 화가도, 감상자도 보고 있지 않다. 마치 꿈꾸고 있는 듯하다.

1916년에서 1917년 사이 니스의 보리바주 호텔에 머물고 있을 때, 마티스는 하녀가 이젤을 옮기지 않을까 걱정하곤 했다. 그래서 붉은색 실이나 다른 표시들을 카펫 위에 놓아두어 이젤의 정확한 위치를 다시 찾을 수 있도록 했다. 마티스는 분명하게 규정된 불변적인 실재를 필요로 했다. 간략한 인상과 영속적인 표현 사이의 틈을 메우기 위해 그런 것이 필요했던 것이다.

매년 5월 말에서 9월까지 그는 파리로 돌아가서, 이시레물리노의 화실에서 작업하곤 했다. 푸른색 잎사귀와 마티스가 아주 좋아하는 금붕어가 헤엄치고 있는 원형 연못이 있는 〈이시의 정원〉(55쪽)은 따뜻한 느낌의 갈색과 초록으로 그려진 거의 완전히 추상적인 구성이다. 마티스가 주제를 그린 방식은 감상자가 높은 창문에서 내려다보고 있다고 짐작하게 만든다. 이렇게 각도를 기울이는 방식은 마티스에게서 거듭 채택되며, 일종의 평면감을 느끼게 해준다. 개별 요소들은 갈색의 바닥 위에 종이로 오려낸 조각처럼 놓여 있지만, 그림자가 약간 있기 때문에 부피감이 느껴진다. 마치 무대 장치의 부분들이 그림 속에 들어간 것 같다. 사실적인 것과 추상적인 것 사이의 긴장감은 해결되지 않은 상태지만 아주 생산적이다.

풍경 혹은 외부의 현실을 다룰 때, 마티스는 자기 자신과 주제 사이의 거리를 멀게 만드는 효과를 위해 방이라든가 발코니, 난간 같은 것을 삽입하기를 좋아했다. 인상주의자들은 자연 속에서 그리는 편을 좋아했다. 하지만 표현을 인

55쪽
이시의 정원
Garden at Issy, 1917~1919년
캔버스에 유화, 130 × 89cm
개인 소장

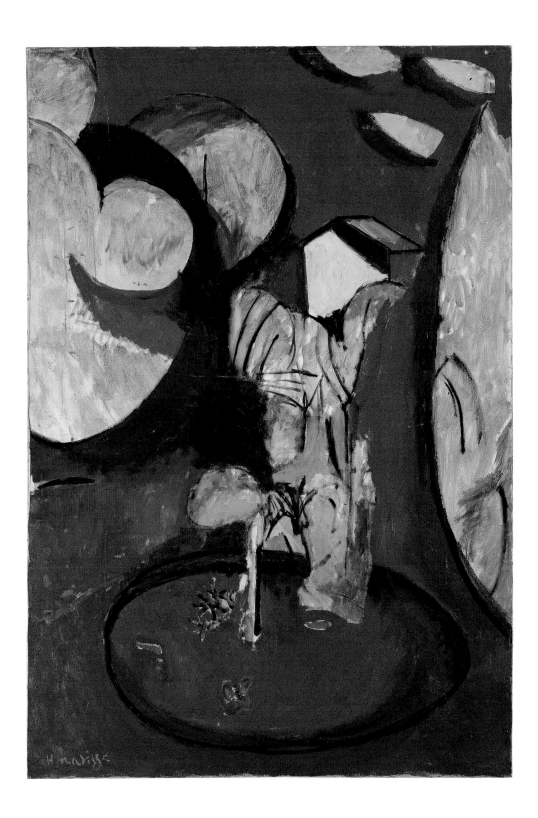

상보다, 장식을 사실성보다 우위에 둔 마티스는 중요 작품들을 화실에서 그렸다. 니스에서는 호텔방이 화실이었다. 예를 들면 〈바이올린 케이스가 있는 실내〉(57쪽)를 그릴 때 그는 메디테라네 호텔에 묵고 있었는데, 특히 극장 같은 장식과 가구 때문에 그곳을 좋아했다. "물론 그곳은 크고 낡은 호텔이지! 천장에 있는 저 근사한 이탈리아식 스투코 장식을 보게. 또 타일 깔린 바닥은 어떻고! 정말 그 건물을 철거하면 안 돼. 나는 순전히 거기서 그림을 그리는 즐거움 때문에 4년간 그곳에 묵었다네. 블라인드 사이로 들어오던 빛을 기억하는가? 아주 인공적이고 비현실적인 분위기였지만 유쾌하고 근사했지." 열린 발코니 문을 통해 바깥에서 들어오는 밝은 빛, 바이올린 케이스의 안쪽은 하늘과 바다의 푸른색을 반영한다. 우리의 눈길은 비스듬하게 기울어진 원근법에 이끌려 바깥에 무엇이 있는지 내다보게 된다. 뒤쪽 벽을 처리할 때 색가와 그림의 밝기 문제에서도 우리는 자연적 공간적 기준을 기꺼이 받아들이면서도 순수하게 장식적인 미술의 폐쇄적인 통일성은 거부하는 마티스의 태도를 느낄 수 있다.

추상화로 포착하기 힘든 실제의 성질은 마티스의 여러 그림에 등장하는 주제이다. 예를 들면 〈복숭아가 놓인 의자〉(58쪽)에서 의자와 복숭아 대접은 3차원적 각도로 보이며, 똑바로 마주 보고 있는 평면적인 배경과의 관계에서 긴장감을 형성한다. 주이 리넨은 더 이상 원색이 아니며 딱딱한 직선도 아니다. 반면, 적갈색의 의자는 윤곽이 더 정확하게 그려져 있지만 완전한 존재감을 주기에는 너무 미미하다. 또 정물도 배경을 지배하기에 충분할 만큼 굳건하지 않다. 빛과 투명한 색채가 양 극단 사이를 중재한다.

〈그림 수업〉(59쪽)의 실내에 화실이 끼어든 데서도 볼 수 있듯이 그 뒤로도 계속해서 마티스의 작업은 곧 그의 삶이었다. 삶과 작업이 하나가 되었다. 그는 "화가는 오로지 그의 그림 덕분에 존재한다"라고 썼다. 화가가 자기 작품 속에 등장하면 사실주의적이고 전기적인 요소가 도입되기 때문에 이 개념이 혼란스러워진다. 그 때문에 〈그림 수업〉에 나오는 마티스의 존재는 최소한으로 제한되어 있다. 화가는 무게도, 부피감도 색도 없이 하나의 스케치로서만 나타난다. 이 시각적 효과는 화가와 주변 환경을 연결하지만 동시에 그것과의 거리를 강조한다. 화가는 자신의 활동을 성찰하면서 스스로가 상상하는 세계의 창조자인 그 자신의 자세를 강화한다. 화가의 현존은 부분적으로는 비현실적이고 개념적인 영역으로 이동하고 있지만 독서하는 소녀의 존재는 강화된다. 펼쳐진 책에 몰두하는 소녀는 꽃병과 과일과 탁자 위의 붓이라는 정물과 연결된다. 인쇄된 책과 붓의 검은색은 배경과의 깊은 연관성을 만들어내는 한편, 타원형 거울은 확장되어 풍경을 그 속에 포함시킨다. 거울이 없었더라면 풍경은 방에 포함되지 못했을 것이다. 거울 속의 확장된 이미지는 실제로는 그림 속의 그림이며, 화

57쪽
**바이올린 케이스가 있는 실내**
*Interior with a Violin Case*, 1918/19년
캔버스에 유화, 73×60cm
뉴욕, 근대 미술관, 릴리 P. 블리스 컬렉션

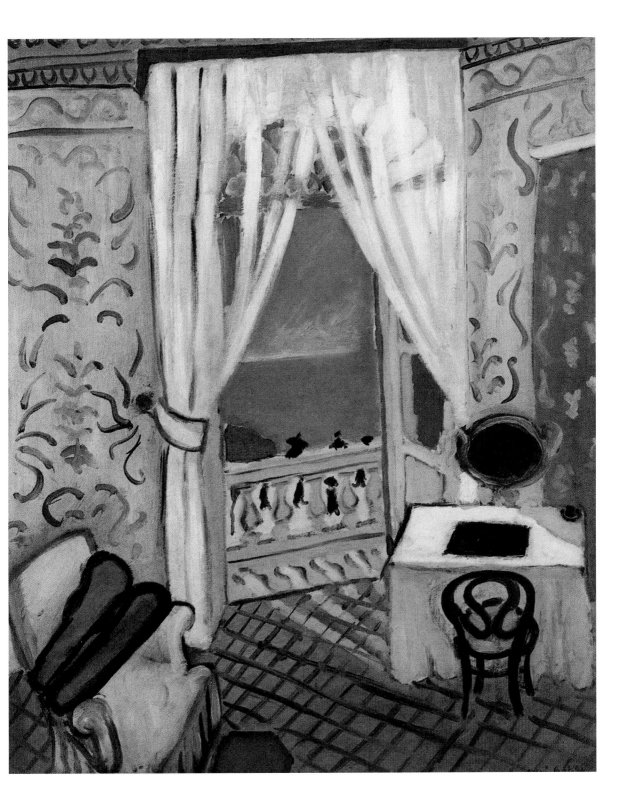

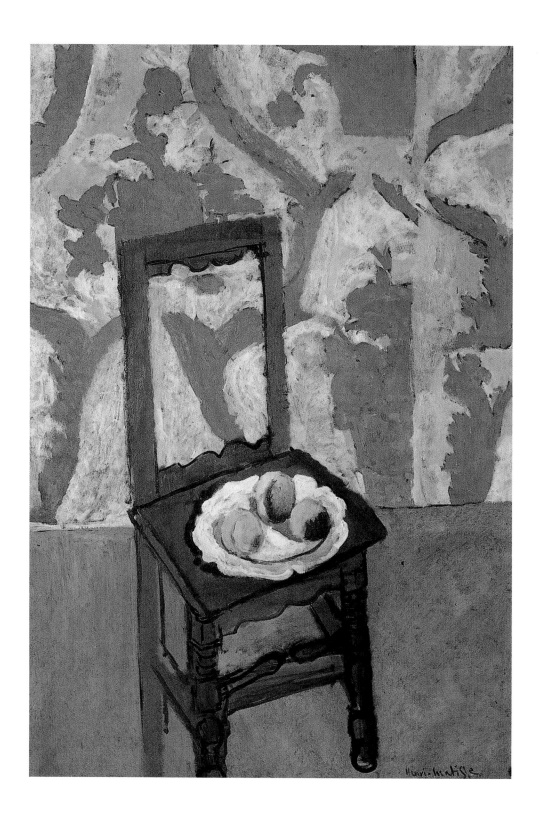

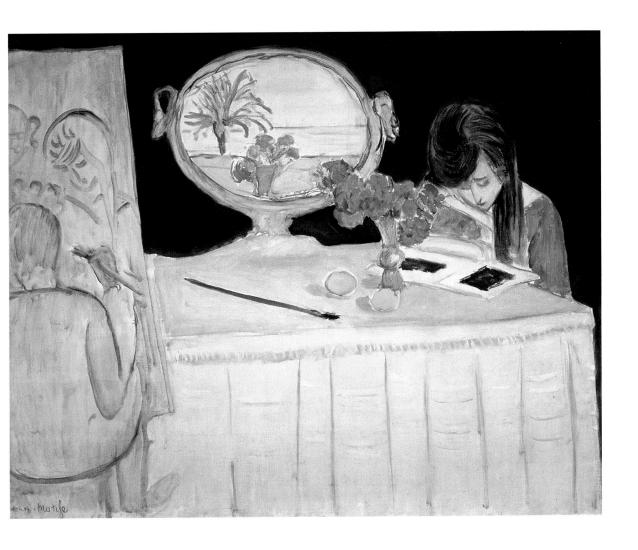

가의 작업에 대한 은유 역할을 한다. 그것은 화가와 모델 사이를 중개한다. 그림의 다양한 층위 — 그림과 스케치의 영역, 거울 속의 반영 — 는 색채와 빛의 효과라는 매체를 통해 통합되어 2차원적 조화를 창조해낸다.

마티스는 새로운 종합을 찾고 있었다. 1919년에 그는 이렇게 표현했다. "나는 인상주의자로서, 직접 자연 속에서 작업했다. 그러다가 선과 색채의 강렬한 표현, 집중을 시도해보았다. 그 과정에서 다른 가치들은 자연스럽게 사라졌다. 즉 질료의 부피감, 공간적 깊이, 풍부한 세부 같은 것이 사라졌다. 내가 지금 원하는 것은 그 모든 것을 함께 가져오는 것이다." 그가 1919년 여름 이시레물리노에서 〈검은 탁자〉(61쪽)를 그리면서 찾던 것이 이 종합이었다. 모델인 앙투아네트는 관능적이고 거창한 무늬 속에 등장한다. 한쪽 벽의 벽지는 절제된 무늬

그림 수업
**The Painting Lesson**, 1919년
캔버스에 유화, 74×93cm
에든버러, 스코틀랜드 국립 근대 미술관

58쪽
복숭아가 놓인 의자
**The Lorrain Chair**, 1919년
캔버스에 유화, 130×89cm
개인 소장

지만 다른 쪽 벽지의 무늬는 야단스러우며, 바닥은 폭넓은 사선으로 되어 있다. 패턴은 장식 대상을 납작한 평면으로 한정하는 방향으로 작용한다. 탁자 위에는 커다란 꽃다발이 있다. 가장 강력한 대비는 탁자의 검은색과 여자 옷의 흰색이며, 이 대비는 벽지의 꽃무늬 패턴에 반영된다. 이 그림은 아주 세세하게 묘사되어 있지만 세부들도 이 흑백 대비 때문에 상당한 명료성을 유지한다.

　1920년대에는 〈빨간 바지를 입은 오달리스크〉(62~63쪽) 같은 그림에서 보듯이 풍부한 사실성, 공간적 깊이, 많은 세부 묘사의 비중이 점점 더 커졌다. 이제 마티스는 확고한 위치에 올라섰고 공식적으로도 인정받는 화가가 되었으며, 이 그림은 완성된 직후 파리의 뤽상부르 미술관에 팔렸다. 마티스 자신은 레지옹 도뇌르 훈장을 수여받았다. 아마 이런 명성은 얼핏 보기에 이 오달리스크가 관례를 벗어나지 않는 그림이기 때문일 것이다. 마티스는 그런 평가에 맞서서 자기 그림을 옹호해야 할 필요를 명백하게 느꼈다. "이 오달리스크를 자세히 들여다보라. 햇빛이 당당하고도 찬란하게 지배하고, 색채와 형태를 빨아들인다. 실내의 동양식 장식, 벽지와 바닥 카펫의 화려함, 관능적인 의상, 묵직하고 축 늘어진 인체의 관능성, 그들의 눈에 드리운 나른한 기대감, 아라베스크 무늬와 색채에 깃든 이 시에스타 시간의 온갖 근사함이 극한까지 추구되었다. 이런 것에 속으면 안 된다. 나는 그저 일화에 지나지 않는 것은 좋아한 적이 없다. 그림 속의 사람과 사물 모두를 포함하는 이런 나른한 휴식과 햇빛 가득한 관능성의 분위기 아래에는 순수하게 예술적인 엄청난 긴장감, 그림 속 요소들 사이의 상호 작용 속에 존재하는 회화적 긴장감이 깃들어 있다." 이 〈빨간 바지를 입은 오달리스크〉는 마티스가 회화적 상호 작용이라 부른 것을 가장 잘 보여주는 예다. 색채의 강력한 음영이 부드럽고 완화된 음영과 대비를 이루고, 장식 무늬가 그려진 납작한 반(反)공간적 뒷벽은 소파에 기대 누워 있는 오달리스크의 완벽한 3차원성과 짝을 이룬다. 양팔을 서로 다른 자세로 두고 한쪽 다리를 다른 쪽 다리 아래 넣은 젊은 여성의 섬세한 신체는 물리적인 유연성을 표현한다.

　빨간 바지를 입은 오달리스크는 장식적 환경과는 대조적으로 굳건한 존재감을 지니고 있는데, 밀림 같은 색채와 세부 속에 있는 〈장식적 배경 위의 장식적 인체〉(50쪽)는 이런 존재감을 형성하지 못한다. 이 그림에 나오는 프랑스식 바로크 벽지는 지독하게 허세적인 성질을 띠며, 방에 있는 다양한 양식이 전체적으로 몰취미적이다보니 일관성 없는 천박한 모티프의 갑갑한 작품이 되어버렸다. 방은 너무나 장식적이어서 위협적일 정도이다. 점박이 무늬의 식물과 과일 접시는 납작하며 장식 속으로 사라진다. 마티스가 '장식적 인체'라고 그려놓은 앉아 있는 여자는 질식하지 않으려고 애쓰고 있다. 그녀의 신체 부분들은 뭔가 살아 있는 기계의 부품처럼 원통 같은 모양이다. 신체의 밑 부분은 벌린 다리

**61쪽**
**검은 탁자**
The Black Table, 1919년
캔버스에 유화, 100×81cm
스위스, 개인 소장

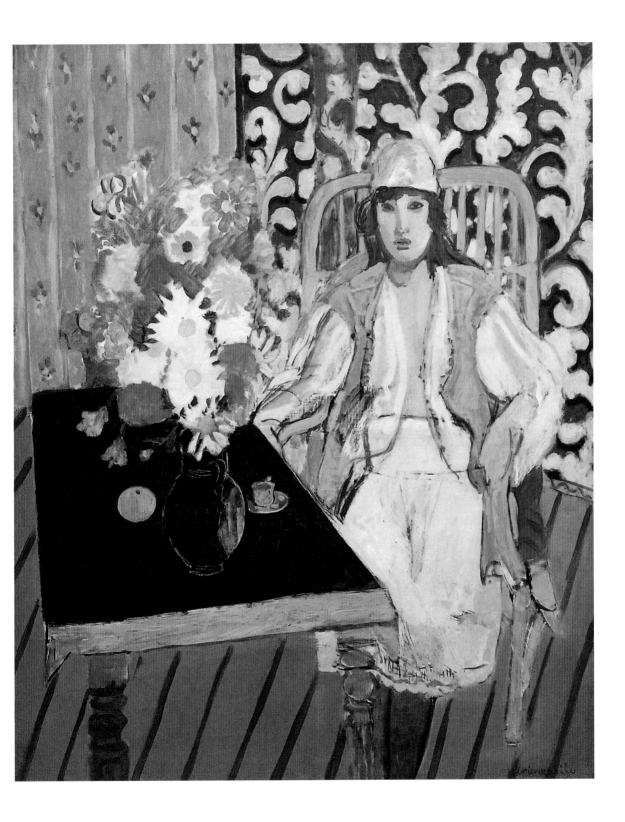

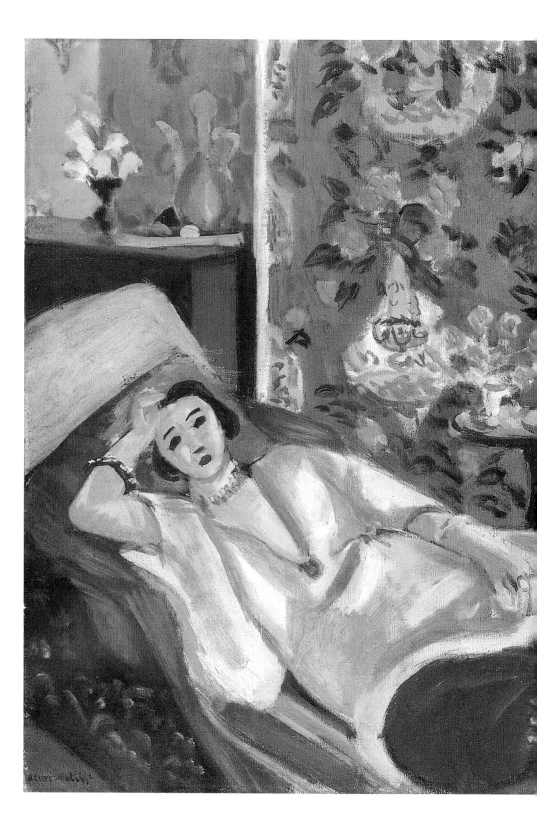

"초상화란 가장 신기한 예술 형태 가운데 하나이다. 그것은 화가에게 특별한 자질 이외에 모델과의 거의 완전한 친족 관계를 요구한다. 화가는 모델에 대해 선입견을 가지면 안 된다. 그의 정신은 열려 있고 무엇이든 받아들여야 한다. 마치 풍경화에서 공중에 있는 냄새까지도 모두 받아들여야 하듯이."
— 앙리 마티스

**빨간 바지를 입은 오달리스크**
**Odalisque in Red Trousers**, 1924/25년
캔버스에 유화, 50×61cm
파리, 튈르리 오랑주리 미술관

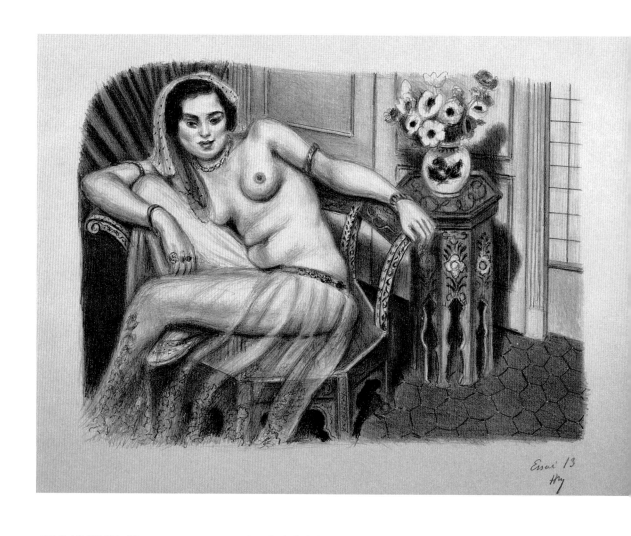

*Essai 13*
*Hy*

**명주 치마를 입은 힌두 여인**
**Hindu Woman with a Tulle Skirt**, 1929년
일본 종이에 석판화, 시험쇄 13
판: 28.5×38cm, 종이: 36.8×49.7cm
니스, 마티스 미술관

때문에 넓어졌다. 이것은 무게 중심을 이동시켜 인체를 바닥 위치에 확고하게 붙들어주는 효과를 낸다. 신체의 위치는 뒤쪽의 수직선과 바닥의 수평선을 부각시키고, 몸의 직선과 각진 선은 벽과 바닥에 있는 직선과 각진 선을 반영한다. 그렇지 않았더라면 후자는 그리 부각되지 못했을 것이다. 인물의 다리가 잡은 위치는 바닥의 각에 상응한다. 꼭대기에는 인물이 배경을 등지고 있는 장소에 그림자가 그려져 인물에게 깊이와 부피감을 준다. 직각의 인체와 배경의 아라베스크 무늬 사이의 대비 덕분에 마티스는 장식적 공간 속에서 깊이를 유지할 수 있었다. 그 이전에는 결코 — 또 그 뒤에도 결코 — 마티스가 조각적이고 장식적인 요소를 이렇게 두드러지게 대비시키거나, 감상자의 지각 반응에 이토록 날카롭게 도전한 적이 없었다.

〈오달리스크〉(65쪽)에서는 사실주의와 장식 사이의 긴장감이 줄어들었다.

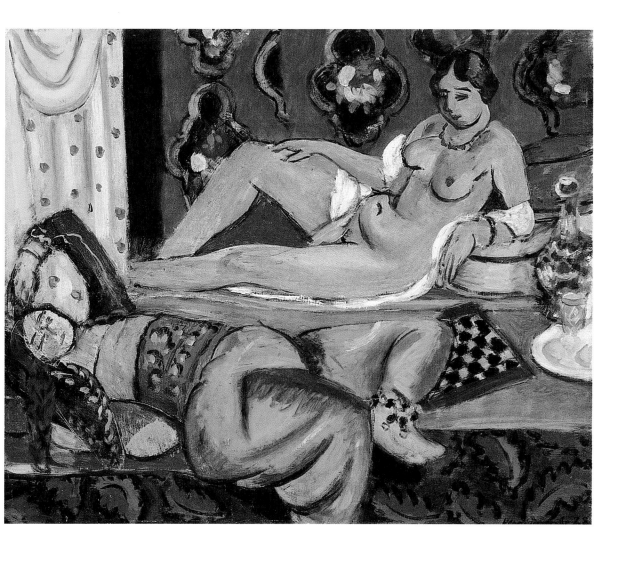

그들의 물리적 실체감은 별로 강하지 않으며 환경 속으로 납작하게 합쳐졌다. 이 긴장 관계에서 우세를 점한 것은 바로크식 벽지이다. 한 명은 나체이고 한 명은 옷을 입고 있는 오달리스크이지만 실제로 마티스는 그들이 마치 단일한 패턴의 긍정과 부정인 것처럼 반복을 통해 그들의 개성을 축소했다. 호텔방 에덴의 피상적인 광채는 사라지는 중이다.

오달리스크
**Odalisques**, 1928년
캔버스에 유화, 54×65cm
스톡홀름, 근대 미술관

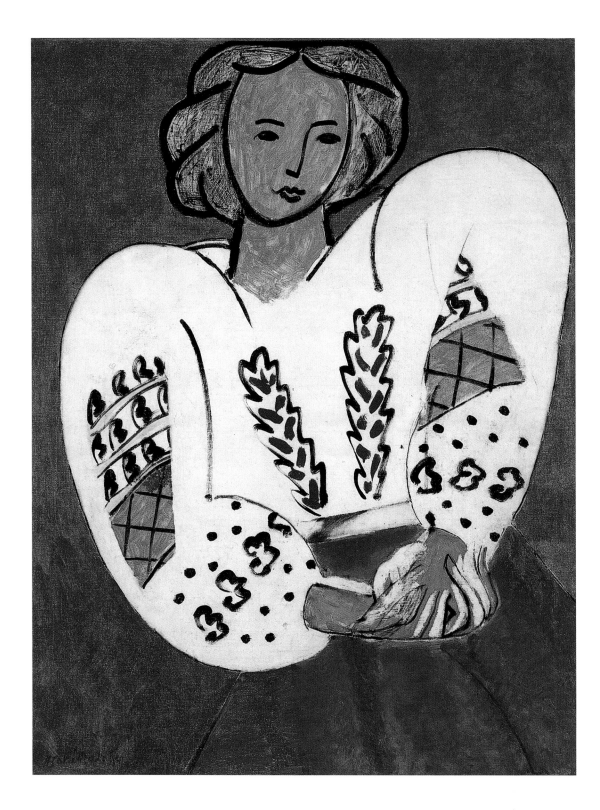

# 공간의 한계를 넘어
## 1930~1940

마티스는 자신이 떠났던 수많은 여행을 그저 "장소 바꾸기"라고만 불렀다. 그가 정말로 "여행"을 떠난다는 기분이 들었던 것은 1930년 2월에 뉴욕과 샌프란시스코를 거쳐 타히티로 갔을 때였다. 그는 뉴욕에 열광했다. "한번 내린 결정을 그대로 밀고나가는 것이 내 습관이 아니었더라면 나는 뉴욕에 머물렀을 것이다. 그곳은 정말로 신세계이며, 바다처럼 넓고 장대하다. 위대한 인간의 에너지가 해방되는 느낌이 있다."

그는 미국에 매혹되었다. 하지만 예정대로 떠나 타히티로 가는 배에 승선했다. 타히티 체류가 그의 작업에 금방 도움이 되지는 않았다. 빛이 항상 있다는 이유 때문에 그는 게으르고 지루해졌다. 또 적잖이 우울한 기분에서 이런 편지를 쓰기도 했다. "모든 것이 아주 천박하다. 그런 것들이 생소하게 느껴진다. 유일한 위안은 내가 이제껏 한 번도 맛보지 못한, 진정으로 고요한 정신을 경험하고 있다는 것이다. 여기에서는 분명히 굉장한 것들을 볼 수 있지만, 금방 싫증이 난다. 마음속에서는 아직도 여기가 아니라 프랑스에 있는 것 같다. 집과 내가 하지 않고 남겨두고 온 작업에 대한 생각이 현재의 환경보다 점점 더 강렬하게 느껴진다. 또 사람들에게도 아무 흥미가 없다. 그렇다고 해서 내가 다시 집에 갔을 때 이런 것이 아무 소용이 없으리라는 것은 아니다. 하지만 지금은 확신이 들지 않는다. 왜 그런지는 모르지만, 여기서는 움직이거나 생각하고 싶다는 마음이 전혀 나질 않는다. 아마 내가 이것을 고요함이라고 생각하는 것도 그 때문이겠지."

1930년 9월 돌아오는 길에 마티스는 메리언에 들러 자기 작품의 가장 중요한 미국인 수집가인 앨버트 반스를 방문했다. 반스는 개인 미술관인 반스 재단의 소유주였고, 쇠라, 세잔, 르누아르, 마티스의 걸작이 그곳에 걸려 있었다. 이제 그는 마티스에게 중앙 홀의 프랑스식 창문 세 개 위에 있는 반월형 공간을 장식해달라고 부탁했다. 화가는 이 요구를 받아들였고, 다음과 같은 것을 지침 원

블라우스를 입은 꿈꾸는 여인
**Woman in a Blouse, Dreaming**, 1936년
펜과 잉크

66쪽
루마니아식 블라우스
**The Rumanian Blouse**, 1940년
캔버스에 유화, 92×73cm
파리, 국립 근대 미술관, 조르주 퐁피두 센터

잠자는 여인
**Woman Sleeping**, 1936년
펜과 잉크

"당신이 무슨 일을 하고 있는지, 무엇을 할 수 있는지를 더 이상 이해하지 못하면서도 당신의 저항감과 함께 커지는 어떤 힘을 느낄 때까지는 예술의 진실성과 현실성이 생기지 않는다. 따라서 당신은 순수성과 순진성에 자신을 완전히 바쳐야 한다. 성체 배령자가 성찬식에 갈 때처럼 거의 모든 기억을 지워야 한다. 우리가 배워야 하는 것은 경험을 내버려 두고 신선한 본능을 유지하는 일이다."
— 앙리 마티스

"내 작품이 조금이라도 흥미가 있다면 그 이유는 무엇보다도 내가 자연을 아주 면밀하게, 경외심을 가지고 관찰하기 때문이며, 또 그것이 내 마음 속에서 양극의 감정을 일깨우기 때문이다. 꾸준하고 헌신적인 작업의 필연적인 결과인 대가 같은 솜씨보다 이것이 훨씬 더 중요하다. 화가가 자신의 작업을 정직하게 해야 한다는 필요성은 아무리 강조해도 지나치지 않다. 그가 작업을 철저하게 겸손하게 추진하고자 할 때 필요로 하는 고도의 용기를 줄 수 있는 것은 오로지 정직성뿐이다." — 앙리 마티스

리로 내세웠다. "나의 장식적 작품을 다른 그림들처럼 다루면 적절하지 않을 것이다. 나는 시멘트와 석재에 프레스코를 그려보려고 한다. 요즘은 이런 방식이 그리 자주 시도되는 것 같지 않다. 요사이 벽에 그림을 그리는 사람들은 벽화가 아니라 그림을 그리고 있다."

작업을 시작하기 전에 마티스는 1930년 말에 한 번 더 메리언에 가서 장소의 정확한 크기를 확인했다. 이 작업의 주제로는 다시 〈삶의 기쁨〉(메리언에 걸려 있는)에서 따온 모티프인 〈춤〉(68~69쪽)이 사용되었다. 마티스가 그려야 하는 넓이는 52평방미터였고, 이런 대규모의 작업을 하기 위해 그는 니스에 있는 낡은 영화 스튜디오를 빌렸다.

준비 작업에는 오랜 시간이 걸렸다. 색채를 분배하는 문제는 쉽게 해답이 얻어지지 않았다. 그는 처음으로 색종이를 필요한 형태로 오려 사용해보았다. 마티스는 이렇게 썼다. "열한 가지 색채 구역을 마치 체스 게임에서 움직이는 말들처럼 이리저리 옮겨보는 일이 3년 동안의 내 작업이었다. 오려낸 색종이가 곧 색채였다. 만족스러운 배열을 확정하는 데 그렇게 오랜 시간이 걸렸다." 인체도(색칠한 바탕을 배경으로 한) 오려낸 얇은 회색 종이였고 마티스가 원하는 만큼의 단순성을 얻기까지 오랜 시간이 걸렸다. 1932년경 그는 드디어 원하는 드로잉 형체와 색채 사이의 균형을 찾아냈고, 그 구성을 캔버스에 옮기기 시작했다. 그때에야 그는 메리언의 반월형 구역의 크기 계측을 잘못 했다는 것을 알았다. 그는 작품을 고치지 않고 다시 시작했다. 그는 급성 신장염과 지독한 탈진 증세로 고생했지만 첫 버전의 작업을 계속하여 1933년 말엽 완성했다.

〈삶의 기쁨〉과 슈추킨이 소장한 〈춤〉에서 따온 인체가 여기서는 더 자유로

이 배치되어 기하학적 색채 구역을 배경으로 하는 아라베스크 형태의 연작으로 나타난다. 한정된 색채 범위 — 파랑, 분홍, 회색, 검정 — 는 명료성과 평면성의 효과를 강화한다. 인체는 반월형의 한정된 구역 안에 갇히기를 거부하고, 감상자로 하여금 상상력을 발휘해 주어진 공간의 한계를 넘어 나아가라고 요구한다. 마티스는 이렇게 주장했다. "가장 중요한 것은 한정된 공간 안에서 계측 불가능한 무한성이라는 느낌을 불러일으키는 것이다."

이 작품이 메리언에 설치된 것을 본 마티스는 안도했다. 벽의 공간과 이미지 사이의 필수적인 통합이 달성되었기 때문이다. 여느 아버지와 마찬가지로 마티스는 기쁨에 넘쳐 이렇게 썼다. "장식이 제자리에 설치되었다. 정말 영광스럽다. 직접 보기 전에는 어떤 것인지 상상할 수 없을 것이다. 아치형 천장 전체가 빛나고, 그 효과는 바닥까지 확장된다. 나는 지독하게 피곤하지만 정말 기쁘다. 그림이 제자리에 설치되었으니, 나는 이제 그것에서 떨어져 나온 기분이다. 그림은 건물의 일부가 되었고, 그것을 만드는 데 쏟아 부은 노력에 대해 더 이상 생각하지 않는다. 과거니까. 그것은 그 자체로서 독립적 존재가 되었다. 이것은 진정한 탄생이며, 어머니는 과거의 고통으로부터 스스로 해방되었다."

〈춤〉의 힘든 작업이 끝난 뒤 마티스는 이탈리아의 아바노에서 치료를 받고 파도바를 방문하여 조토의 프레스코를 다시 보았다. 〈춤〉에서 예고된 장식적 양식으로의 회귀는 계속되었다. 그 뒤 몇 해 동안 마티스는 태피스트리와 책의 삽화 작업을 했다. 제임스 조이스의 『율리시스』에 넣을 삽화를 위해 『오디세이아』에 나오는 장면들을 일련의 에칭으로 만들었고, 많은 삽화를 제작했다.

마티스는 항상 드로잉을 많이 했다. 특히 드로잉은 1930년 이후 단순성을

춤(첫 번째 버전)
**The Dance (first version)**, 1931~1933년
캔버스에 유화, 세 부분,
340×387, 355×498, 333×391cm
파리, 시립 근대 미술관

"아마 이 구성이 화가가 52평방미터의 공간을 실제로 대면한 결과라는 말을 덧붙여야 할 것이다. 첫 단계는 내가 이 공간을 정신적으로 장악하는 일이었다. 나는 어떤 구성을 하고 그것을 비율에 맞게 확대하여 제도 용지에 베껴 그리는 현대적 방법을 쓰지 않았다. 하늘에서 탐조등으로 비행기를 추적하는 사람은 조종사가 하늘을 추적하는 것과 같은 방법을 쓰지 않는다. 내가 말뜻을 정확하게 표현하고 있어서 여러분이 두 가지 접근 방법 사이의 차이가 얼마나 큰 것인지를 알게 되었기를 바란다."
— 앙리 마티스

화실의 누드
**Nude in the Studio**, 1935년
펜과 잉크, 45×56cm
미국, 개인 소장

추구하는 데 중요한 매체가 되었다. 1908년에도 그는 이미 자신의 그림 구상에 관한 글인 「화가의 노트」를 발표한 바 있었지만, 후기 작업에 대한 이론적 글인 「드로잉에 관한 화가의 노트」가 발표된 것은 1939년의 일이었다. 1930년대 내내 마티스는 (명료함과 섬세함을 확보하기 위해) 주로 연필이나 잉크로 선 드로잉을 그렸다. 마티스는 잉크 드로잉은 "예비 드로잉을 수백 번씩 해본 뒤에야 하게 된다. 연습해보고, 새로운 시각이나 새로운 형태 개념을 그려본 뒤에 말이다. 그런 다음 나는 눈을 감고 그린다"라고 말했다.

〈화실의 누드〉(70쪽)는 또 다시 공간적 한계에 도전한다. 드로잉은 종이 전면을 채운다. 유연한 윤곽은 풍부한 표현력으로 몸을 쭉 뻗은 감각적이고 여성적인 신체를 만들어낸다. 기하학적인 꽃무늬 패턴으로 채워진 주위 구역은 여

성 신체가 주는 충격을 고조한다. 선 드로잉의 본성상 깊이와 부조감은 배제된다. 반면 꾸준하고 안정적인 선은 생각지도 않게 필요한 구역을 유연하게 만들어내고 "훌륭한 드로잉은 지푸라기 하나라도 건드리면 구멍이 나버리는 광주리 같은 것이어야 한다"라는 마티스의 요구를 충족시킨다.

〈춤〉에서 되살아난 관능성은 1930년대 마티스 그림의 중심 요인이 된다. 화가와 모델을 이어주는 플라톤적 사랑은 마티스에게 작품의 필수 요건이었다. "이 관계는 사물에 대한 상호적 집착이고 공유된 언어이다. 사실, 그것은 사랑이다." 피카소와 달리 마티스는 사랑이라는 것이 반드시 성적 능력과 연결된 것이라고 보지 않았다. 그에게 사랑은 긍정적인 세계관을 이해할 수 있도록 만들어주는 내적 느낌이었다.

1935년과 1936년에 만든 작품은 대부분이 누드이다. 1936년에 그린 〈분홍 누드〉(71쪽)의 모델은 색종이 오리기를 도와주기도 했던 리디아 델렉토르스카

"내 그림에 붉은 점이 몇 개 있다면 그것은 작품의 핵심이 아닐 가능성이 크다. 그림은 그것과 상관없이 그려졌다. 그 붉은 점을 지워버려도 그림은 여전할 것이다. 하지만 마티스의 작품에서는 그럴 수 없다. 아무리 작더라도 붉은 점 하나를 지워버린다면 그림 전체가 즉시 와해되어버릴 것이다."
— 파블로 피카소

분홍 누드
**Pink Nude**, 1935년
캔버스에 유화, 66×92.5cm
볼티모어 미술관

야이다. 이 그림은 작은 크기인데도 기념비적인 작품이라는 분위기를 만들어내는 데 성공했다. 여성의 팔과 다리는 구부러졌으나 캔버스의 모서리로 둘러싸여 있다. 메리언의 〈춤〉에서처럼 감상자의 상상력은 공간적 한계를 넘어 나아가도록 자극받는다. 화가는 모델을 근접 촬영하듯 다가와 있고, 배경은 그저 장치일 뿐 원근법적인 깊이가 없다. 배경은 패턴에 불과하며, 누드는 인체의 스케치일 뿐이다. 이 여성에서 상당히 충격적인 것은 관절을 단호하게 강조한 점과 머리의 정면 각도, 두 젖가슴의 강조 때문이다. 유기적인 형태와 기하학적 형태, 부드럽고 입체감 있는 표면, 곡선과 직선, 따뜻한 색조와 차가운 색조 사이에 균형이 이루어져 있으며, 그것은 단순성이라는 점에서 흥미를 끄는 균형이다. 건조하고 광택이 사라진 질감의 물감은 마치 석고 위에 그린 프레스코 같은 느낌을 준다. 마티스 본인도 벽화의 "아름다운 무광택의 성질"에 주목했다.

다음 해인 1937년에 그린 〈푸른 옷을 입은 부인〉(73쪽) 같은 그림에서 마티스는 자신이 달성한 바 있는 균형을 유지하지 못했다. 그는 동료 화가 피에르 보나르에게 이렇게 편지를 썼다. "내게 필요한 것은 드로잉이네. 그것이 나 자신의 느낌의 특징을 표현해주기 때문이지. 하지만 유화는 나 자신을 표현하기 위해 커다란 물감 면을 칠하는 새 기법으로 인해 제약을 받고 있다네. 그런 물감 면은 그림자도 없고 부조감도 없는 구역화된 색채일 뿐이지. 색채는 원래 서로 간의 상호 작용을 통해 빛과 정신적 공간을 암시하는 역할을 해야 해. 유화는 나의 자발성과 잘 조화되지 않는다네. 나는 커다란 작품을 일분 만에 망가뜨리는 데 재미를 붙였네."

〈푸른 옷을 입은 부인〉의 드로잉은 극도로 정밀하다. 가는 흰색 선은 물감을 긁어낸 것이며 검은 선은 가는 붓이나 그와 비슷한 도구로 그렸다. 이런 선은 납작하고 넓은 형체의 윤곽을 결정하지만 부조감이나 깊이는 전혀 전달하지 못한다. 흰색 프릴이 달린 길고 푸른 드레스를 입은 여인은 백조 목처럼 생긴 소용돌이 모양의 팔걸이가 달린 안락의자 혹은 소파에 앉아 있다. 십자형 패턴이 그려진 검은색 구역이 바닥인지 아니면 좌석의 일부인지는 알 수 없다. 또 납작한 배열 때문에 아무런 공간감도 생기지 않는다. 드로잉이 뒤쪽의 붉은색 벽에 걸려 있는데, 이는 마치 이 그림에서 그 매체가 갖는 중요성을 강조하는 듯하다. 이 그림의 선적인 명료성은 노랑, 빨강, 파랑, 검정, 흰색으로 칠한 부분에 아무런 미묘한 색조의 변화가 없다는 특징과 상응한다. 색칠된 부분이 그어진 선과 동등한 입지에서 확고하게 자리를 잡도록 만들려면 긴장감이 필요한데, 물감 칠해진 부분에는 그런 긴장감이 없고 종속적인 위치에서 명랑한 색채라는 인상을 주는 정도에 그친다.

마티스는 〈음악〉(75쪽)에서 채색과 선 긋기 사이에 더 큰 균형감을 이루었

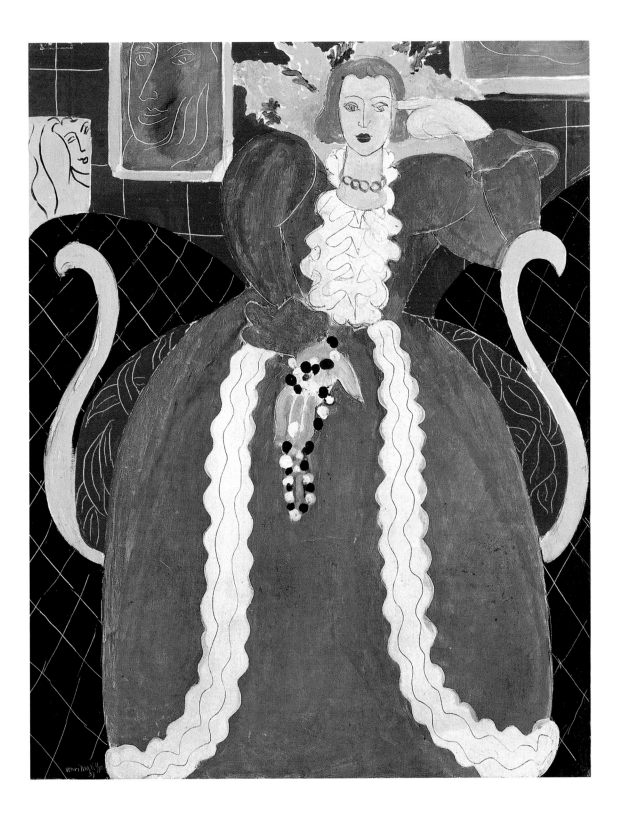

**거울 앞에서 무릎 꿇고 있는 누드**
Nude Kneeling in Front of a Mirror, 1937년
펜과 잉크
파리, 개인 소장

다. 1930년대 후반에 마티스는 앉아 있는 두 여성이라는 주제로 자주 돌아왔지만 이 그림에서 특이한 점은 사각형의 형태이다. 수직, 수평, 어느 쪽으로도 치우치지 않은 결과 조용한 조화가 이루어진다. 사치스러운 패턴이 풍성하게 그려져 있고 팔다리가 긴 두 명의 여자가 우리의 응시에 도전하는 듯한 자세로 앉아 있는 모습을 볼 수 있다. 이 그림은 마티스가 넬슨 A. 록펠러를 위해 1938년에 만들어준 같은 주제의 벽난로 장식보다 늦게 그려졌지만, 앞선 그림에서는 벽난로의 장식이 좀 더 절제되었다.

〈에트루리아식 꽃병이 있는 실내〉(76쪽)에서 장식적인 양식은 친근한 느낌으로 완화되었다. 채색은 그리 부드럽지 않으며, 형태도 그다지 딱딱하지 않다. 여자는 검은색 방에 있는 식물의 풍성한 잎사귀 사이에 앉아 책을 읽고 있으며, 뒷벽에 뚫린 밝은 창문에서 빛이 들어온다. 벽에는 드로잉이 걸려 있지만 〈푸른 옷을 입은 부인〉에서처럼 전체 그림의 구상을 알려주는 의미는 없다. 마티스는 다양한 강도로 선을 그어 다시 한 번 입체감 있는 3차원성을 창조한다. 이 3차원성은 더욱 개방적이며, 색채들이 자유롭게 펼쳐지게 한다. 순수 색채들만이 아니라 혼색도 있으며, 그것은 친밀한 느낌을 만들어내는 데 도움이 된다.

그림에서 구성 요소들 사이에 충분한 긴장감이 유지되어야 한다는 점을 마티스는 절대로 잊지 않았는데, 〈굴이 있는 정물〉(77쪽)에서 그는 식탁을 대각선으로 돌려놓음으로써 대립을 만들어낸다. 식탁보의 평행선들은 대각선이 주는 효과를 강화한다. 캔버스의 장방형과 충돌하는 이 요소를 기반으로 마티스는 정물의 구성 요소인 냅킨, 접시, 굴, 레몬, 초록색 풀, 물병과 칼을 배열한다. 냅킨은 식탁보의 대각선을 반영하지만 줄무늬는 다른 방향으로 이어지며, 칼도 그렇다. 그와 동시에 냅킨과 칼은 여전히 정물이 만드는 수평적 평면의 일부이다. 식탁 장식의 대각선 위치는 캔버스의 한계를 넘어서는 전체 이미지를 함축한다.

〈루마니아식 블라우스〉(66쪽)에서도 그림 공간을 확장하려는 경향이 느껴진다. 한 여인이 우리 쪽으로 사분의 삼 정도 몸을 돌린 모습이 보인다. 하지만 머리는 그림의 위쪽 경계에서 잘려 있고, 흰 블라우스의 선을 이루는 것처럼 보이는 원심력은 그림의 경계를 훨씬 더 멀리 밀어낸다. 블라우스의 패턴에는 초점이 없으며, 그림의 중심은 비어 있다. 그러므로 풍선처럼 부풀어 오른 블라우스 위에 있는 꽃봉오리 같은 여인의 머리가 훨씬 더 중요해진다. 색채는 빛나지만 여전히 드로잉처럼 납작하다. 그러나 두 요소를 구별해주는 것은 색채는 제한적인 효과를 지니는 데 비해 선은 뻗어나간다는 점이다. 1940년대 내내 마티스는 〈꿈〉〈잠든 여인〉 같은 유사한 다른 그림에서도 수놓인 루마니아식 블라우스를 중심 모티프로 삼았다. 이런 그림들에 공통적으로 나타나는 것은 초기 이

"50년 동안 나는 단 한순간도 작업을 중단한 적이 없다. 하루 중 첫 작업 시간은 아홉 시에서 열두 시까지이고, 그런 다음 식사하고, 잠깐 식후 낮잠을 잔다. 두 시에 다시 붓을 집어 들고 저녁까지 일한다. 여러분은 이 말을 믿지 않겠지만."
— 앙리 마티스

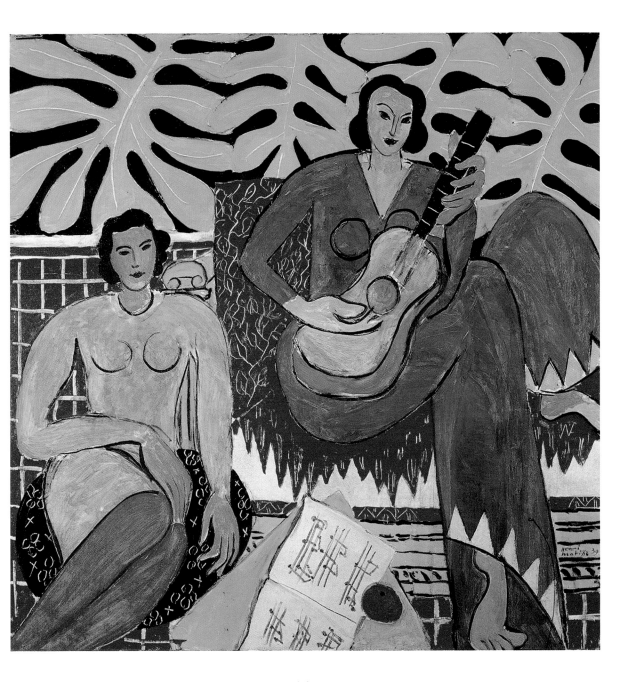

음악
**Music**, 1939년
캔버스에 유화, 115×115cm
버펄로, 올브라이트−녹스 미술관

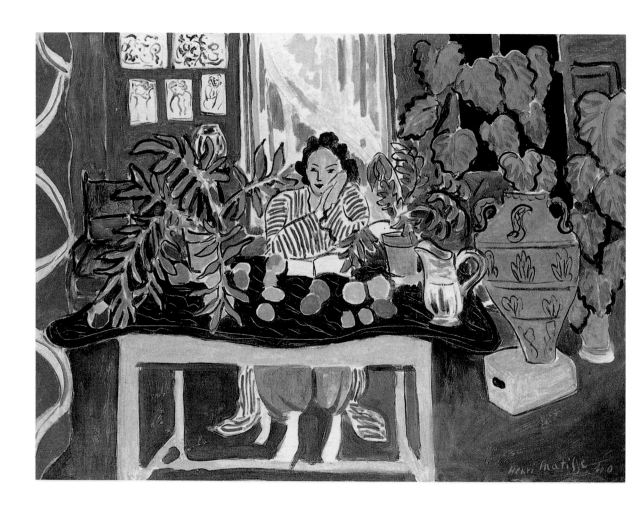

에트루리아식 꽃병이 있는 실내
**Interior with Etruscan Vase**, 1940년
캔버스에 유화, 73.6 × 108cm
클리블랜드 미술관

탈리아 르네상스의 마돈나 상을 연상시키는 풍부한 정서적 표현력이다.

　이런 그림들은 억지스럽지 않은 자연스러운 성격과 조화롭고 필연적인 단순성을 띠고 있다. 그러나 이 작품들은 장기간의 고된 작업의 산물이었다. 〈꿈〉(2쪽)을 완성하기까지는 꼬박 1년이 걸렸다. 그림 속 여성은 마치 아라베스크 무늬처럼 추상화에 가깝게 디자인된 의상 — 루마니아 블라우스 — 에 머리와 손을 기댄 채 옷에 감싸여 있다. 머리칼을 나타내는 굽슬굽슬한 세 가닥의 선은 블라우스 패턴의 일부로 착각될 수도 있다. 부자연스러울 정도로 길게 그려진 오른팔은 옷에 감싸이고 안긴 듯한 안정감을 표현하며, 잠의 고요한 휴식을 상징한다. 여기에도 황토색, 분홍색, 보라색, 붉은색의 채색과 다양한 평면 속에 긴장감이 있는 것은 사실이지만 평화로움의 효과가 감소되지는 않는다.

　제2차 세계대전에 대한 걱정이 마티스를 괴롭혔지만 그의 예술은 평정과 위안을 주는 힘을 잃지 않았다. 1940년 5월, 독일군이 프랑스로 진격했고 마티스

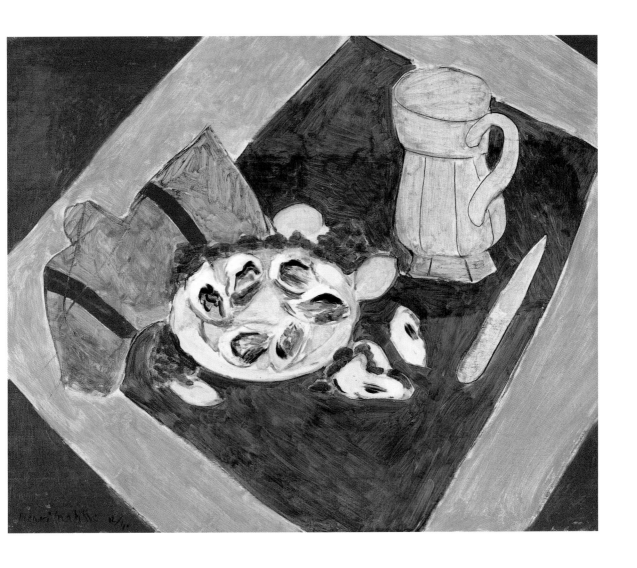

굴이 있는 정물
**Still Life with Oysters**, 1940년
캔버스에 유화, 65.5×81.5cm
바젤 미술관

는 브라질 비자를 얻어놓았으나 떠나지 않기로 결정했다. 그는 니스에 있으면서 뉴욕에서 화랑을 운영하는 아들 피에르에게 편지했다. "아마 다른 곳에 간다면 기분은 좀 좋아지고 더 자유롭고 덜 우울하겠지. 하지만 전선에서 수많은 사람들이 떠나는 것을 보았을 때 나는 달아날 생각이 전혀 들지 않았다. 브라질 비자가 찍힌 여권이 호주머니에 들어 있었는데도 말이다. 원래대로라면 모데나와 제노바에서 한 달간 있은 뒤 6월 8일에는 리우데자네이루로 갈 예정이었지만, 상황이 더 악화되는 것을 보고 티켓을 환불해달라고 했다. 떠났더라면 배신자 같은 기분이 들었겠지. 조금이라도 가치가 있는 사람이 다 떠나버린다면 프랑스에는 뭐가 남겠느냐?"

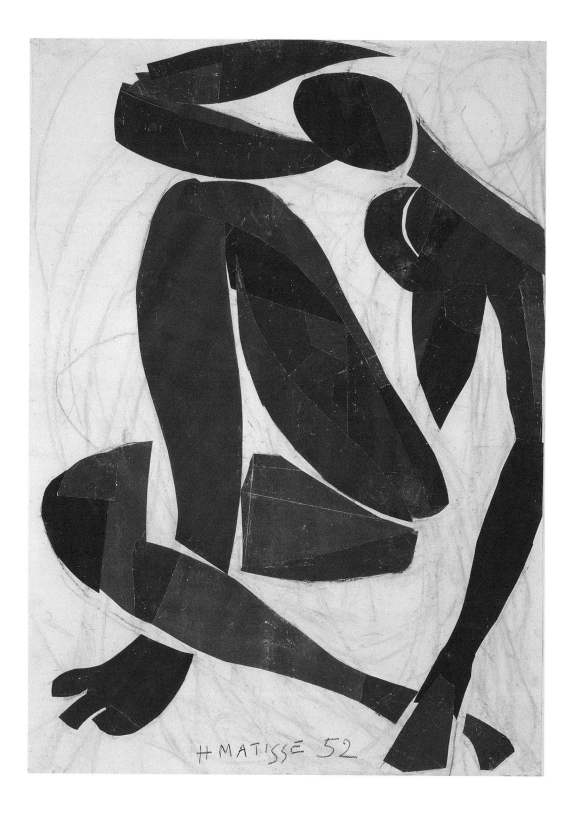

# 마티스의 제2의 삶: 우아함의 예술
## 1941~1954

1941년 이후 마티스에게는 '제2의 삶'이 허용되었다. 그는 소화기에 생긴 문제가 악화되어 편안하게 작업할 수 없게 되었다. 카무앵과 딸 마르그리트는 그를 설득하여 치료를 받게 했다. 마티스는 리용으로 가서 르리슈 교수에게 수술을 받았다. 거의 석 달 동안 입원해 있었고, 그 뒤에는 두 달간 유행성 감기를 앓았다. 그가 십이지장 암 수술과 그 뒤에 발병한 두 차례의 폐색전증을 이기고 살아남은 것은 거의 기적이라 할 만했다.

마티스는 시미에의 높은 곳에 있는 레지나 호텔로 돌아왔다. 바닷바람을 쐬라는 의사의 지시에 따라 마티스는 1938년 말 이래 그곳에서 살고 있었다. 시미에에 공습이 있은 뒤 그는 방스에 있는 빌라인 '르 레브'로 옮겨갔다. 1941년에서 1944년 사이에 마티스는 앓아눕는 일이 잦았다. 그는 위하수증이 있어서 쇠로 된 벨트를 차고 다녔는데, 그 때문에 오래 서 있을 수 없었다. 당시 작품의 크기가 작아지고 책의 삽화가 많았던 것은 확실히 이와 같은 건강 상태 때문이다. 피에르 드 롱사르의 『사랑의 시 모음집』, 앙리 드 몽테를랑의 『파지파에』, 샤를 도를레앙의 『시』에 넣은 삽화에서 마티스는 항상 글이 있는 페이지와 삽화가 있는 페이지 간의 균형을 맞추는 데 주의했다.

1939년 이후 마티스는 그리스 출판업자인 엠마뉘엘 테리아드를 찾아가곤 했는데, 그는 『베르브』라는 잡지의 편집자였다. 편집 사무실에서 마티스는 인쇄업자의 잉크 카탈로그로 종이 오리기를 하곤 했는데, 이 오리기 중의 일부가 그 잡지의 8권 표지로 사용되었다. 테리아드는 책 전체를 오리기로 꾸미고 싶어 했지만 화가는 1943년이 되어서야 이 제안에 동의했다. 그 다음 해에 책에 실릴 스무 장의 그림이 완성되었으며, 제목은 '재즈'라고 붙여졌다. 인쇄업자의 잉크 카탈로그는 오리기에 사용하던 종이에 칠한 구아슈로 대체되었다. 그림을 복제할 만족스러운 방법을 찾기가 힘들었기 때문에, 책은 1947년까지도 출판되지 않았다.

'재즈'라는 제목을 가장 잘 이해하려면 내용과 관련짓지 말고 표현 방식에

**과일과 중국 꽃병이 있는 정물**
**Still Life with Fruits and Chinese Vase**, 1941년
펜과 잉크, 52×40cm
파리, 국립 근대 미술관, 조르주 퐁피두 센터

78쪽
**푸른 누드 IV**
**Blue Nude IV**, 1952년
종이 오리기 위에 구아슈, 103×74cm
니스, 앙리 마티스 미술관

"색채를 곧장 잘라나가는 것은 조각가가 석재를 가
지고 하는 일을 연상시킨다. 이 책은 이런 생각에서
착상되었다. 생생하고 강력한 색채로 된 이 그림들
의 연원은 서커스, 민담, 여행의 추억의 결정(結晶)
이다." — 앙리 마티스

주의해야 한다. 마티스는 이렇게 설명했다. "진짜 재즈에는 즉흥의 재능, 삶의
재능, 청중과 조화하는 재능 등 훌륭한 특성이 수없이 많다. 이 책은 민담과 서
커스 공연과 여행에서 영감을 끌어와 순진하고 자발적인 민속 예술에 접근했
다. 서커스 생활의 그림은 대개 각진 형태로 이루어진 반면 〈석호〉는 유려하고
둥그스름하다. 책 표지에는 〈이카루스〉에 나왔던 별에서 해초에 이르기까지 온
갖 소재가 등장한다.

작은 크기의 『재즈』를 작업한 경험을 통해 마티스는 여러 가지 문제를 처리
할 시각적인 해결책을 얻었으며, 새로운 원리들을 〈폴리네시아, 하늘〉과 〈폴리
네시아, 바다〉(81쪽)에 적용해보았다. 이 오리기 그림은 1946년 보베의 고블랭
베틀에서 짤 태피스트리 디자인으로 만들어졌다. 엷은 하늘색과 짙은 푸른색
사각형 바탕 위에는 수많은 형태들이 놓여 있다. 무슨 모양인지 알 수 없는 형
태, 아라베스크 무늬, 휘어진 모양 등은 모두 흰색이다. 하늘과 바다가 서로 겹
쳐진다. 식물과 물고기와 새가 공존한다.

전쟁이 그에게도 나름대로의 고통을 안겨준 것을 생각할 때 마티스의 시각
적 세계에서 느껴지는 느슨한 정적은 더욱 놀랍다. 1944년 그는 마르케에게 놀
랄 만큼 담담한 편지를 보냈다. "내 가족은 건강이 아주 좋다네. 오늘 나는 뉴욕
에서 전보를 받았어. 아이들과 손자들은 모두 잘 있어. 하지만 4월에 마티스 부
인과 마르그리트가 게슈타포에 체포되었어. 마티스 부인은 석 달 동안 프렌 감
옥에 갇혀 있다가 석 달 더 갇히게 되었다네. 그녀는 용기 있게 감당해냈어. 마
르그리트는 렌에서 8월까지 혼자 연금되어 있다가 벨포르로 옮겨졌지. 지금은

산에서 몇 주일 지낸 뒤 파리로 돌아와 있다네."

건강이 회복되자 마티스는 다시 유화 작업을 할 수 있게 되었다. 1944년에 파리에 거주하던 아르헨티나 외교관 앙코레나가 자기 집의 침실과 욕실 사이의 문을 만들어달라고 주문했다. 처음에 마티스는 목가적 주제를 그리기로 결정했다. 잠든 님프를 목신이 지켜보고 있는 장면이었다. 하지만 주제와 구성 모두가 만족스럽지 않았으므로, 이 작업은 그에게 시련이 되었고 정체 상태에 빠져버렸다. 외교관은 계속 부탁했고, 마티스는 다시 시도했다. 그는 새 주제를 골라 이번에는 성공했다. 신화적인 〈레다와 백조〉(82쪽)에는 서술적 내용이 전혀 없다. 신화에 따르면 백조의 모습으로 레다에게 다가온 것으로 되어 있는 주피터는 그림의 윗부분에 있으며, 아라베스크처럼 휘어진 목과 머리가 검은 공간을 가로질러 레다 쪽으로 굽어 있다. 레다는 그에게서 몸을 돌린다. 불멸의 여성 누드는 널찍한 공간에서 최소한의 묘사로만 그려져 있다. 강렬하고 유연하게 그려진 인체는 어딘지 영웅적인 분위기를 풍기며, 신화에 위엄을 되살려준다. 잎사귀 도안이 그려진 붉은색 패널이 좌우에 붙어 세폭화의 틀을 이루며, 마티스의 해석에 계시와도 같은 분위기를 부여한다.

"색채는 빛을 표현하는 수단이다. 하지만 그 빛은 현실에 존재하는 빛, 물리적인 현상으로서의 빛이라기보다는 화가의 머릿속에 있는 빛이다."
— 앙리 마티스

폴리네시아, 바다
**Polynesia, The Sea**, 1946년
종이 오리기 위에 구아슈, 200×314cm
파리, 국립 근대 미술관, 조르주 퐁피두 센터

1946년에서 1948년 사이에 마티스는 수많은 실내를 그렸고 그의 색채는 또다시 지극히 강렬해졌다. 그런 작품으로는 〈붉은 실내, 푸른 탁자 위의 정물〉〈커다란 붉은 실내〉〈이집트 커튼〉이 있다. 이 그림들에서는 모두 대비에 대한 애착이 보인다. 안과 밖, 밝음과 어둠, 정물과 풍경, 직선과 곡선, 검박함과 풍요로움이 대비를 이룬다. 문제될 것이 전혀 없다는 듯, 마티스는 자신이 구사하는 모든 회화적 요소를 동일한 수준으로 표현하며, 그렇게 함으로써 선과 색채의 절대적인 동등성을 달성한다.

다른 실내 그림에서도 그렇지만 〈붉은 실내, 푸른 탁자 위의 정물〉(84쪽)의 모티프는 우리의 관심을 끌 만한 특별한 것이 전혀 없는 거의 일상적인 것이다. 이 그림은 벽에 메달이 하나 걸려 있는 방을 보여준다. 과일과 꽃병이 놓인 원탁 하나가 열린 베란다 문 가까이 있다. 그 문을 통해 정원을 볼 수 있다. 그림의 강력한 효과는 장식과 채색에서 나온다. 예술가는 노랑, 빨강, 파랑, 초록의 몇 개 안 되는 색조만을 사용한다. 어쨌든 마티스는 "색채를 사태처럼 쏟아놓으면 위력이 사라진다. 색채는 조직적으로 사용될 때만 표현력을 충분히 발휘할 수 있다. 그 강도는 화가가 가진 감정에 상응한다"라고 주장했다. 이 상응 관계는 이 실내 그림에서 불가피하게 나타난다. 검정 지그재그 무늬가 붉은 벽과 바닥에 도입되어 바닥을 활기 있게 만들어주고 그림의 공간적 깊이를 더해준다. 검은 선은 빨간색을 다른 색채와 등가의 것으로 만든다. 그림의 공간적 성질은 파악하기 쉽지만 지배적인 것은 각 구역으로 배열되어 있는 색채이다. 그리고 대상들은 어쩐지 비물질적으로 보인다. 마치 종이 오리기의 구성에서 익힌 원리를 유화에 적용한 것 같다. 이 실내는 조화와 삶의 진한 기쁨이 찬란하게 빛나는 작품이다.

〈커다란 붉은 실내〉(85쪽)로 돌아오면 우리는 벽에 걸려 있는 수묵 드로잉과 유화를 한 점씩 보게 된다. 둘 다 실내 그림이며, 마치 두 매체가 동등한 가치를 가졌다고 말하는 것 같다. 색채와 선은 그림의 붉은 바닥을 가로질러 수월하게 교신한다. 마티스의 후기 그림들에는 동일한 화제(畵題)의 잉크 드로잉이 딸려 있다.

〈이집트식 커튼〉(86쪽)은 화가의 후기 작품 가운데 가장 중요한 것으로 꼽힌다. 이 그림에서 마티스는 예전에 가장 좋아하던 주제인 창문으로 다시 돌아간다. 창문 너머에 종려나무 한 그루가 잎사귀를 불꽃처럼 펼치고 있다. 화가는 창문 아래에 좋아하는 또 다른 모티프인 과일 정물을 놓아두었다. 이 그림에 이런 제목이 붙게 된 까닭은 이 이집트식 커튼처럼 시선을 사로잡는 패턴의 재료에 대한 열광 때문이다. 예전의 다른 작품에서도 그랬지만 이 작품에서 검정색은 특이한 방식으로 사용되었다. 즉 어둠을 표현하기 위해서가 아니라 빛을 반

레다와 백조
**Leda and the Swan**, 1944~1946년
세폭화
목판에 유화, 183×160cm
파리, 마그 컬렉션

84쪽
붉은 실내, 푸른 탁자 위의 정물
**Red Interior, Still Life on a Blue Table**,
1947년
캔버스에 유화, 116×89cm
뒤셀도르프, 노르트라인−베스트팔렌 미술관

85쪽
커다란 붉은 실내
**Large Red Interior**, 1948년
캔버스에 유화, 146×97cm
파리, 국립 근대 미술관, 조르주 퐁피두 센터

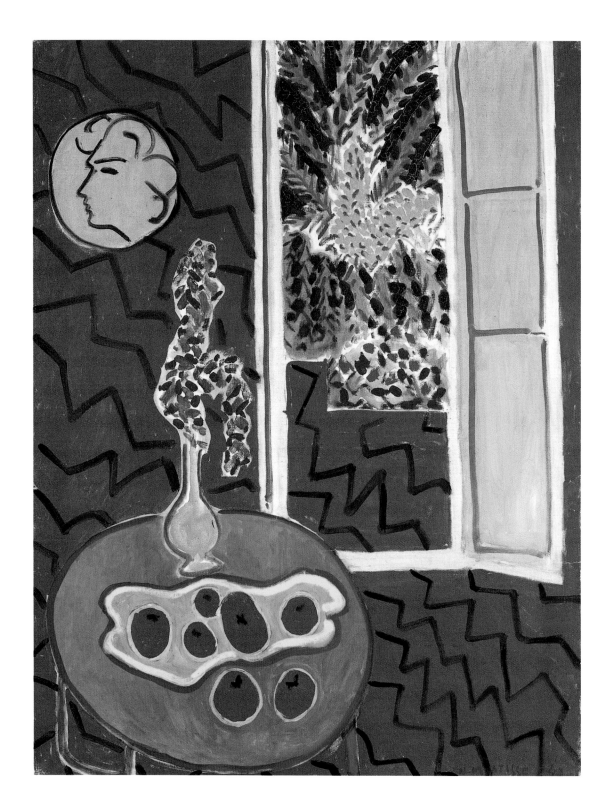

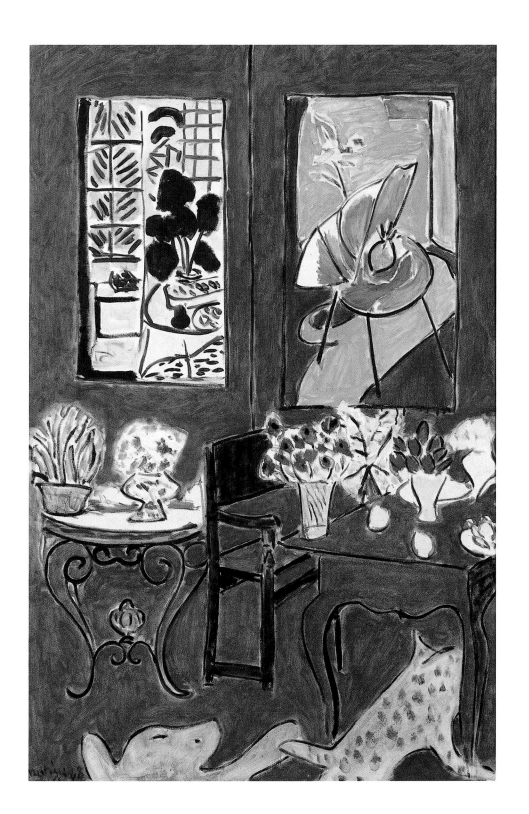

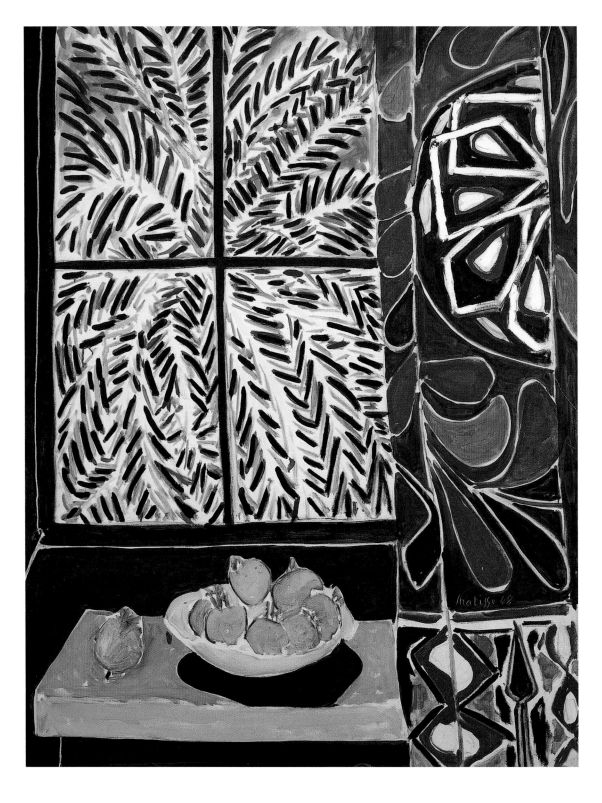

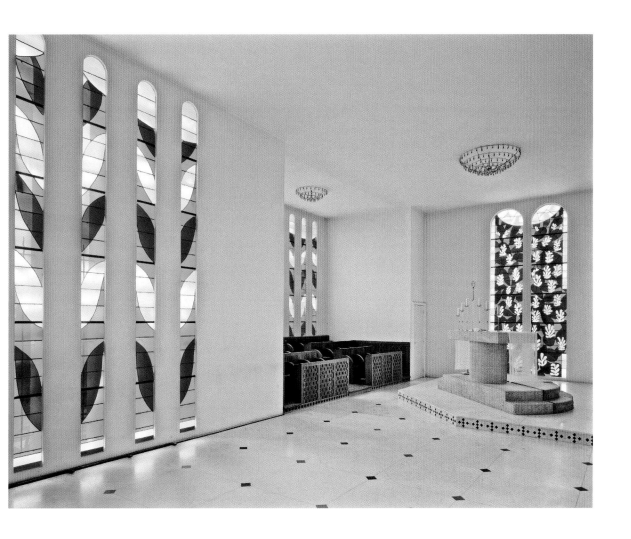

사하기 위해 쓰였다. 다른 색채의 밝음이 검정색으로 인해 더욱 강렬해진다. 군데군데 물감을 엷게 칠하거나 어떤 곳에는 아예 칠하지 않았기 때문에 캔버스 바탕을 알아볼 수 있고 그것 역시 전체 이미지에 기여한다. 〈이집트식 커튼〉은 돌출하고 후퇴하는 느낌의 대조적인 형태들을 꾸준히 번갈아 배열하여 공간적 깊이와 장식적 표면이 힘들지 않게 조화를 이룬다.

　여러 해 동안 마티스는 방스에 있는 로제르 성당(87쪽 사진)이라는 한 가지 프로젝트를 붙들고 있었다. 그가 이 기획을 맡게 된 것은 1942년에서 1943년 사이 니스에 있을 때 자신의 간호사이던 모니크 부주아 양과의 친교 때문이었다. 그 뒤 그녀는 『재즈』의 종이 오리기를 도와주기도 했다. 1946년에 수녀가 되어 자크-마리로 불리게 된 그녀는 방스에 있는 도미니쿠스 수도회의 푸아예

방스, 로제르 성당 실내
**생명의 나무 The Tree of Life**,
스테인드글래스

86쪽
**이집트식 커튼**
**The Egyptian Curtain**, 1948년
캔버스에 유화, 116.2×88.9cm
워싱턴, 필립스 컬렉션

라코르데르로 옮겼고, 그곳에서 다시 마티스와 친교를 재개할 수 있었다. 그녀는 수녀들의 예배당으로 쓰이는 방의 창문에 스테인드글래스를 만들 생각을 하고는 자연스럽게 마티스에게 상의했다. 그녀의 열정은 마티스에게도 전염되었다. 그는 곧 스테인드글래스를 만들고 그것을 설치할 건물을 디자인하기로 결정했다. 마티스는 처음 시작할 때부터 빛이 가장 중요한 요인이라는 점을 알 수 있었다. 십자가의 길과 스테인드글래스에서 그는 선 드로잉과 색채를 대비시키려 했다. 그는 테라코타로 된 십자가의 길의 드로잉을 제안했고, 스테인드글래스에 대해서는 『재즈』를 살펴보면서 이렇게 말했다. "스테인드글래스의 색은 이런 색입니다. 나는 유리를 잘라내는 것처럼 이 구아슈 종이를 잘라냅니다. 유리는 빛을 통과시켜야 하는 데 비해 그것은 빛을 반사해야 한다는 차이는 있지만 말입니다."

마티스는 성당 작업에 깊이 몰두하여 완성을 볼 수 있었다. 그의 디자인은 종이 오리기로 만들어졌다. 약간의 논의를 거친 뒤 요한 계시록에 나오는 구절(22장 2절)을 주제로 택하기로 합의가 이루어졌다. "그 강은 도성의 넓은 거리 한가운데를 흐르고 있었습니다. 강 양쪽에는 열두 가지 열매를 맺는 생명나무가 있어서 달마다 열매를 맺고 그 나뭇잎은 만국 백성을 치료하는 약이 됩니다." 이 생명의 나무는 다가올 황금시대를 나타낸다. 유리 작품은 꼭대기가 반

"성당에서 내가 해야 할 주 임무는 빛과 색채로 채워진 표면 하나와 흑백의 선 드로잉으로만 그려질 다른 쪽 벽 사이의 평형을 만들어내는 일이었다. 내게 그 성당은 내 작품에 헌신한 전 생애의 완성을 의미했다. 그것은 힘들고 까다롭지만 정직한 노동의 개화였다." — 앙리 마티스

원형인 길고 가는 띠로 이루어졌다. 창문 사이의 벽 공간은 주랑 같은 효과를 냈다. 생명의 나무의 잎사귀는 마치 벽 공간에서 뻗어 나오는 것처럼 보이도록 배열되었고, 이 공간 자체는 나무줄기의 역할을 했다. 꽃은 꼭대기에 닿기도 하고 바닥에 있기도 하면서 연속적인 파도처럼 배치되었으며, 색은 노랑과 파랑이다. 파도는 영원의 상징이다. 제단 옆의 창문에는 찬란한 노랑의 필로덴드론 모양이 파랑과 초록 바탕 위에 놓여 있다. 생명의 나무 모티프는 전체 공간을 다 채우지 않고 오히려 둥근 아치에서 반원형으로 수축해, 마치 실제로 귀퉁이가 묶여 걸려 있는 천의 패턴인 것처럼 보인다. 스테인드글래스는 창문 앞에 걸린 천처럼 보인다.

남아 있는 벽은 경전 같은 흑백으로 장식되었다. 흰색 에나멜 타일 위에 붓으로 검은 선이 그려져 있는 세라믹 타일 세 구역이 각각 십자가의 길과 성모자, 성 도미니쿠스를 표현한다. 표현된 내용에는 최소한의 상징만 남아 있다. 마리아는 꽃무늬 도안 속에 있는 꽃처럼 보인다. 그리고 'AVE'라는 글자가 추가되었다. 이 수도회의 창시자인 성 도미니쿠스는 뻣뻣하게 주름 잡힌 옷을 입고 있으며 어딘지 나무줄기처럼 보이는데, 책을 들고 있는 팔은 줄기에서 자라난 가지 같다. 마리아와 성 도미니쿠스는 아주 정적으로 표현되어 있지만 십자가의 길은 상당히 역동성이 있다. 이 일련의 이미지는 마티스 자신의 인생관과 깊이 충

"어린아이가 사물에 다가갈 때 느끼는 신선함과 순진함을 보존하는 방법을 알아야 한다. 당신은 평생 어린아이로 남아 있으면서도 세계의 사물들로부터 에너지를 길어오는 성인이 되어야 한다."
— 앙리 마티스

커다란 누드
**Large Nude**, 1951년
붓과 잉크

돌했기 때문에, 그는 이 작업을 가장 힘들어했다. 결국 마티스가 4년이나 작업을 한 뒤, 1951년 6월 25일에 성당은 니스 주교의 손으로 축성되었다. 이것은 마티스의 발전 과정에서 상당히 중요한 작품이다. 마티스에게 이것은 "펼쳐진 거대한 책의 이미지"였다.

예술이 재현적이어야 하는지 아닌지에 관한 논쟁이 제2차 세계대전 이후의 시기에 격렬하게 끓어올랐는데, 파리를 방문했을 때 마티스도 여기에 약간 관심을 가졌다. 그는 자신이 평생의 작품을 완성할 시간이 거의 남지 않았다는 사실을 알고 있었고, 일체의 시끄러운 골칫거리에 말려들지 않으려고 조심하고 있었다. 하지만 동시에 그는 당시에 우세하던 추상화에 예민하게 반응했다. 1947년에는 이렇게 썼다. "파리에서 돌아온 이후 나는 일종의 위기를 겪고 있다. 내 예술이 아주 새로운 방향을 취하는 것도 불가능하다고 생각하지 않는다. 나는 모든 강요와 이론적 관념에서 자유로워지고 나 자신을 완전히 표현하며 요즘 유행하는 이 구상 예술과 비구상 예술 사이의 구분법을 넘어서야 할 필요를 느낀다." 마티스는 종합을 이루어냈으며, 그의 후기 작품을 묘사하는 데 이것이 도움이 될 수도 있다. "추상의 뿌리는 실재에 있다."

로제르 성당 축성 이후 그에게는 3년의 시간이 남아 있었다. 그는 더욱 절대적이고 추상적인 방식으로 열심히 작업했다. 〈구성(벨벳)〉(88~89쪽)의 줄진 장방형의 기본 형태는 〈폴리네시아, 바다〉에서 가져온 것이며, 그물망의 엄격성이 해체되었고, 형태와 배경의 관계도 느슨해졌다. 〈폴리네시아〉에서는 식물과 동물 모티프가 주도적이었기 때문에 유기체가 기계의 주인으로 보였다. 형체와 배경의 상이한 수준은 더 이상 별개가 아니다. 인간 형체의 경우, 그 차이는 더 집요하게 살아남는다. 〈쥘마〉(91쪽)는 유화처럼 구성되었고, 원근법 감각을 유지한다. 〈푸른 누드 IV〉(78쪽)는 흰색 바탕을 배경으로 그려졌으며, 팔다리의 공간적 자세에서는 치밀한 감각이 느껴진다. 마티스의 푸른 누드가 주는 효과는 뭔가 만질 수 없는 재료로 만들어진 조각과도 같다. 조각처럼 입체적이지만 동시에 평면적이고 장식적인 정확성도 띠고 있다. 그리고 일체의 환경에서 분리되어 있다. 이런 오리기 작품을 완성하기 위해 마티스는 여러 주 동안 온갖 시행착오를 거친 뒤에야 만족스러운 자세를 찾아냈으며, 식물 모티프를 사용하는 종이 오리기에서는 그의 예술의 장식성 개념이 당당하게 드러난다.

마티스의 최후작인 록펠러의 〈장미〉는 뻣뻣하고 양식화되어, 화가의 기력이 소진했음이 나타난다. 1954년 10월 15일, 그는 넬슨 록펠러 부인의 예배당을 위해 만들 예정인 이 장미의 모델을 가져와서 마루 위에 늘어놓고 죽음이 다가올 때까지 작업을 계속했다. 1954년 11월 3일, 앙리 마티스는 심장마비로 사망했다.

91쪽
**쥘마**
*Zulma*, 1950년
종이 오리기 위에 구아슈, 238 × 130cm
코펜하겐, 국립 미술관

# 앙리 마티스 연보
## 1869~1954

**1869** 앙리 에밀 브누아 마티스가 12월 31일, 북프랑스의 르카토캉브레지에 있는 조부모 농장에서 태어남. 부모인 에밀 마티스와 엘로이즈 제라르는 보앵앙베르망두아(엔)에서 가정 비품과 씨앗을 파는 잡화점을 경영했음. 앙리는 보앵에서 자람.

**1872** 동생 에밀 오귀스트가 태어남.

**1882~1887** 생캉탱 중등학교를 다님.

**1887/88** 파리에서 법률 공부, 학위를 취득.

**1889** 생캉탱에서 변호사 조수로 취직함. 이른 아침에 에콜 캉탱 드라투르에서 그림 공부를 함.

**1890** 장 수술을 받은 뒤 거의 한 해 내내 침대에서 지냄. 시간을 때우기 위해 그림을 그리기 시작.

**1891** 화가가 되기 위해 법률업을 포기. 파리의 아카데미 쥘리앙에서 공부하면서 에콜 데 보자르(국립미술학교) 입학 시험을 준비.

**1892** 아카데미 쥘리앙을 떠나서 장식 미술학교의 야간 수업을 들음. 마르케와 교우 시작. 루브르에서 푸생, 라파엘로, 샤르댕, 다비드 등의 작품을 모작.

**1893** 에콜 데 보자르의 교수인 모로의 화실에서 비공식적으로 작업. 그곳에서 루오, 카무앵, 망갱을 만남.

**1894** 딸 마르그리트가 태어남. 딸의 어머니인 아멜리 파레르와는 1898년 결혼함.

**1895** 케생캉탱에 살림집을 마련. 에콜 데 보자르에서 공식적으로 모로의 제자가 됨. 야외에서 그림을 그리기 시작. 여름에 브르타뉴 방문. 루브르에서 수많은 그림을 모작.

**1896** 국립미술협회전에 4점을 출품. 그중 2점이 팔림. 여름 동안 브르타뉴에서 화가인 뤼셀을 만나 반 고흐의 그림을 보게 됨.

**1897** 뤽상부르 미술관에서 인상주의 화가들을 알게 됨. 브르타뉴를 다시 방문. 〈만찬 식탁〉(8쪽)을 출품하여 비판을 들음.

이시레물리노의 화실에서 〈'춤'이 있는 정물〉(32쪽)을 작업하고 있는 마티스, 1909년

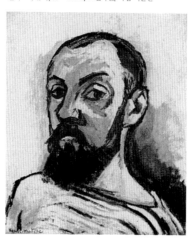

자화상, **Self-portrait**, 1906년
캔버스에 유화, 55×46cm, 코펜하겐, 국립 미술관

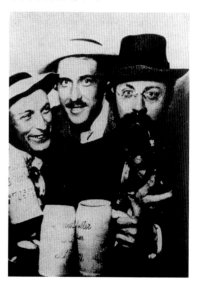

뮌헨 뢰벤브로이에서 한스 푸르만, 알베르트 바이스게르버, 앙리 마티스(왼쪽부터), 1910년

파리 근처의 클라마르에서 아이들과 승마하는 마티스.
마르그리트, 피에르, 장(왼쪽부터), 1910년경

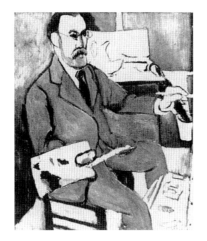

자화상, Self-portrait, 1918년
캔버스에 유화, 65×54cm, 르카토, 앙리 마티스 미술관

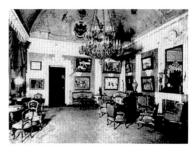

모스크바에 있는 세르게이 슈추킨의 마티스 방. 〈춤〉(30~31쪽)
과 〈음악〉(29쪽) 및 다른 그림들을 주문한 이 러시아 수집가는
마티스의 중요 작품 37점을 보유하고 있었는데, 이 사진에는
그중 10점만 보인다.

**1898** 툴루즈 출신인 아멜리 파레르와 결혼.
런던으로 신혼여행을 가서 피사로의 조언에
따라 터너의 그림을 공부함. 코르시카에 6개
월 체류했다가 툴루즈와 페누이예로 감.

**1899** 모로의 사후, 후임자인 코르몽과의 불
화로 마티스는 에콜 데 보자르를 떠남. 아들
장 출생. 드랭과 함께 아카데미 카리에르에
서 공부. 야간에는 조각을 배움. 마르케와 함
께 뤽상부르 정원, 아르쾨유, 케생캉탱에서
야외에서 그림을 그림. 볼라르에게서 세잔
그림을 구입.

**1900** 아들 피에르 출생. 재정적인 곤란을 겪
음. 마르케와 함께 만국박람회 그랑팔레의
장식을 그림. 아내는 모자 상점을 운영.

**1901** 기관지염의 회복을 위해 스위스 체류.
시냐크가 주재하는 앵데팡당전에 그림 전시.
반 고흐 전시회에서 드랭이 그에게 블라맹크
를 소개해줌.

**1902** 재정 곤란 때문에 겨울 동안 보앵에서
부모와 함께 체류. 모로의 예전 제자들과 함
께 파리의 베르트 웨유 화랑에서 전시회.

**1903** 루오, 드랭 등의 친구들과 함께 가을살
롱전에서 전시회(이런 종류로는 처음). 이슬
람 미술 전시회에 찾아감. 첫 에칭 작업.

**1904** 볼라르의 화랑에서 첫 단독 전시회. 여
름에 생트로페에서 시냐크를 만남. 신인상주
의 기법 시도. 가을살롱전에 13점 출품.

**1905** 시냐크가 〈호사, 평온, 관능〉(10쪽)을
구입. 드랭과 함께 콜리우르에서 여름을 보
내면서 고갱의 그림을 봄. 드랭, 마르케, 블
라맹크, 루오 등과 함께 가을살롱전에 전시
하여 논쟁을 촉발함. 이 그룹은 아이러니하
게도 '야수'라는 별명을 얻음. 〈모자를 쓴 여
인〉(15쪽)은 파문을 불러일으켰으며, 스타인
남매가 구입함. 마티스는 뤼 세브르에 화실
을 임대함. 〈마티스 부인, '초록색 선'〉(16쪽)
을 그림.

**1906** 레오 스타인이 〈삶의 기쁨〉(20쪽)을 구
입. 알제리의 비스크라로 여행(21쪽 참고)을
떠나 그곳의 도자기와 의상에 매료됨. 콜리
우르에서 여름을 보냄. 스타인 남매의 집에
서 피카소를 만나 아프리카 조각품을 보여
줌. 최초의 석판화와 목판화.

**1907** 파도바, 피렌체, 아레초, 시에나를 방
문. 피카소와 마티스는 서로 그림을 교환함.
〈호사 I〉(25쪽)을 가을살롱전에 전시. 사라
스타인과 화가인 푸르만과 몰 및 다른 숭배
자들이 학교를 열어 마티스를 교수로 초빙.

**1908** 학교를 앵발리드 대로로 옮김. 여름에

바바리아를 여행. 뉴욕, 모스크바, 베를린에
서 첫 전시회. 〈붉은 조화〉(27쪽)를 그림.

**1909** 모스크바의 사업가 슈추킨이 〈춤〉
(30~31쪽)과 〈음악〉(29쪽)을 주문. 파리를 떠
나 이시레물리노에 집을 사서 화실을 꾸밈.
베를린 방문.

**1910** 파리의 베르냉-죈 화랑에서 중요한 회
고전을 개최. 〈춤〉〈음악〉이 가을살롱전에 전
시됨. 마르케와 함께 뮌헨을 여행하고, 이슬
람 전시회를 관람. 카펫에서 특히 강한 인상
을 받음. 가을에 스페인 여행.

**1911** 세비야, 이시, 콜리우르에서 그림 작
업. 11월에는 모스크바로 가서 슈추킨을 만
남. 이콘화를 연구. 모로코에서 겨울을 지냄.

**1912** 모로코에서 겨울을, 이시에서 봄을 지
냄. 러시아 수집가 모로조프가 그의 첫 그림
들을 구입. 겨울에 마티스는 마르케와 함께
탕헤르로 두 번째 모로코 여행을 함.

**1913** 봄에 탕헤르에서 돌아옴. 모로코 그림
들이 파리에서 전시됨. 뉴욕의 아모리 쇼, 베
를린 분리주의전에 출품. 여름을 이시에서 지
냄. 가을에 파리의 케생미셸로 화실을 옮김.

**1914** 베를린에서 전시회. 전쟁이 터지자 이

볼티모어의 에타 콘의 아파트에 있는 마티스, 1930년 12월

마티스, 1930년

〈숲 속의 님프〉(니스, 마티스 미술관)를 작업하고 있는 마티스, 1936년경

그림들은 압수됨. 마티스는 입대를 신청했지만 징집되지 않음. 여름 동안 콜리우르에서 가족과 마르케와 함께 지냄. 후앙 그리를 알게 됨. 〈노트르담의 풍경〉(45쪽)과 〈콜리우르의 프랑스식 창문〉(47쪽)을 그림.

**1915** 뉴욕 전시회. 파리와 이시에서 그림 작업. 이탈리아 출신의 모델인 로레트를 그림(52, 53쪽). 보르도 근처의 아르카숑을 방문.

**1916** 파리와 이시에서 그림 작업. 니스의 호텔 보리바주에서 처음으로 겨울을 보냄.

**1917** 이시에서 여름, 파리에서 가을, 니스에서 겨울을 보냄. 카뉴로 르누아르를 방문.

**1918** 피카소와 합동 전시회. 니스에 빌라를 임대. 셰르부르와 파리에서 여름을 보냄. 가을에는 니스로 돌아감. 앙티브에 있는 보나르, 카뉴에 있는 르누아르를 방문.

**1919** 파리와 런던에서 전시회. 이시에서 여름을 보냄. 앙투아네트를 모델로 〈검은 탁자〉(61쪽)를 그림.

**1920** 스트라빈스키의 발레 '나이팅게일'의 무대 장치와 의상을 디자인. 발레 뤼스와 함께 런던으로 여행. 에트르타에서 여름을 보냄.

**1921** 에트르타에서 여름, 니스에서 가을을 보냄. 니스에 아파트 임대. 일 년의 시간을 파리와 니스로 양분해 생활함.

**1922** 오달리스크 연작 작업. 석판화 연작 시작.

**1923** 슈추킨과 모로조프의 컬렉션이 모스크바의 첫 서양 근대 미술관(현재 푸슈킨 미술

자화상, **Self-portrait**, 1937년
종이에 목탄, 25.5 × 20.5cm, 개인 소장

관으로 알려진 곳)의 바탕을 이루게 됨. 그중 마티스 그림은 48점.

**1924** 코펜하겐에서 중요한 회고전 개최.

**1925** 아내와 딸과 함께 두 번째 이탈리아 여행. 〈장식적 배경 위의 장식적 인물〉(50쪽)을 그림.

**1927** 피에르 마티스가 뉴욕에서 전시회 기획. 마티스가 피츠버그에서 열린 카네기 국제 전시회의 회화 부문에서 수상.

**1930** 뉴욕, 샌프란시스코, 타히티 여행. 메리언에 있는 반스 재단을 방문하여 벽화 제작을 의뢰받음.

**1931~1933** 베를린, 파리, 바젤, 뉴욕에서 중요한 회고전 개최. 반스 재단을 위해 〈춤〉(68~69쪽) 제작. 말라르메의 『시』의 삽화를 위한 에칭 제작. 〈춤〉을 설치하기 위해 메리언으로 여행. 베네치아와 파도바에서 휴가.

**1934/35** 이 시기 이후의 전시회는 뉴욕에 있는 아들 피에르의 화랑에서 개최. 제임스 조이스의 『율리시스』의 삽화로 쓸 에칭 제작. 나중에 비서 노릇도 하게 되는 리디아 델렉토르스카야가 〈분홍 누드〉(71쪽)의 모델이 됨. 카펫을 위한 마분지 디자인.

**1936/37** 갖고 있던 세잔 작품을 파리 미술관에 기증. 발레 뤼스가 공연하는 쇼스타코비치의 발레를 위한 무대 장치와 의상 제작. 프티팔레에서 열리는 독립 예술 거장의 전시회에서 전시실 하나가 온전히 마티스에게 할당됨. 〈푸른 옷의 부인〉(73쪽)을 그림.

**1938** 니스 근처의 시미에에 있는 아파트로 이사함. 그곳은 원래 레지나 호텔이던 곳이었음. 죽을 때까지 이곳에 거주.

**1939** 〈음악〉(75쪽)을 그림. 여름 동안 파리의 호텔 뤼테티아에서 작업. 전쟁이 터지자 파리를 떠나 니스로 돌아옴.

**1940** 파리의 몽파르나스 대로에서 봄을 지냄. 브라질 비자를 얻지만 프랑스에 남음. 보르도, 시부르, 카르카손, 마르세유를 거쳐 니스로 여행. 아멜리와 별거. 〈루마니아식 블라우스〉(66쪽)와 〈꿈〉(2쪽)을 그림.

**1941** 1월에 리용에서 십이지장암 수술을 받음. 간신히 이겨내고 새로운 활력으로 작업을 재개. 5월에 니스로 돌아옴. 침대나 휠체어에서 작업할 때가 많았음.

**1942** 아라공이 시미에를 방문. 책 삽화 작업. 피카소와 그림을 교환.

**1943** 시미에 공습 이후 방스의 빌라 '르 레

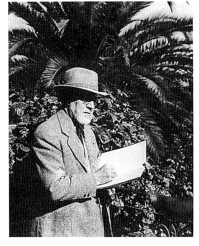

방스에 있는 마티스, 1946년

브'로 이사(1948년까지 거주). 건강이 좋지 않았지만 작업은 계속함. 『재즈』를 위한 구아슈 종이 오리기 시작(80쪽).

**1944** 마티스 부인이 체포됨. 딸인 마르그리트가 레지스탕스 활동으로 고발되어 체포됨.

**1945** 여름에 파리로 돌아옴. 가을살롱전의 명예의 전당에서 대규모 전시회. 런던에서 피카소와 합동 전시회 개최.

**1946/47** 카펫 디자인. 작업 중인 마티스 영화 촬영. 책 삽화 작업. 『재즈』가 출판됨. 마티스가 레지옹도뇌르 훈장을 받음. 국립 근대 미술관이 마티스 컬렉션을 시작. 방스의 로제르 성당 작업을 시작.

**1948** 종이 오리기를 처음으로 시작. 실내 그림 연작(84~86쪽)은 그의 회화 경력상의 일시적인 중단을 고함. 필라델피아에서 회고전.

**1949/50** 시미에로 돌아감. 방스 성당의 정초석이 놓임. 방스의 디자인이 파리에서 전시됨. 베니스 비엔날레 대상을 수상. 〈쾰마〉(91쪽).

**1951** 천식과 협심증 발작. 방스 성당 작업을 계속하여 6월에 축성됨(87쪽). 뉴욕 근대 미술관에서 회고전. 종이 오리기 작업 계속.

**1952** 르카토에 마티스 미술관 개관. '푸른 누드' 연작(78쪽).

**1953** 파리에서 종이 오리기 전시회. 런던에서 조각 전시회.

**1954** 11월 3일에 사망. 시미에 묘지에 묻힘.

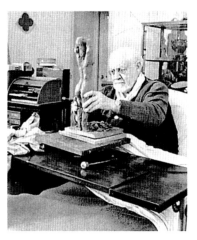

석고 모형을 작업하는 마티스, 1953/54년경

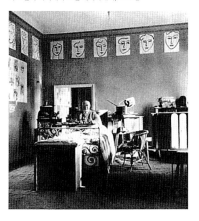

니스 근처 시미에의 호텔 레지나에서, 1949년

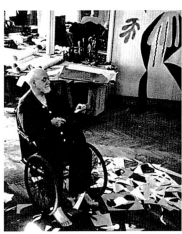

마티스의 마지막 사진 가운데 하나

The author and publisher wish to thank the estate of Matisse, in particular Wanda de Guébriant and Georges Matisse, who helped to make the best colour reproductions of Matisse's works, the museums, collectors, photographers and archives who gave permission for the reproduction of works on the following pages:

Archiv für Kunst und Geschichte, Berlin (57); Artothek, Peissenberg (37, 41, 53, 77); The Bridgeman Art Library, London (11, 20, 35, 49, 59, 62/63, 84, 85); Fondation Beyeler, Basle (55); Les Héritiers Matisse (2, 9, 12, 17, 19, 26, 27, 40, 42, 47, 68, 87, 90, 94); Réunion des Musées Nationaux, Paris (43, 81); Ville de Nice – Service photographique (64, 78); Publisher's archive for all further illustrations.

Particular thanks are due to Benteli Verlag in Berne, the Zurich Kunsthaus and the Düsseldorf Kunsthalle, for their support. The author would like to acknowledge his indebtedness to Pierre Schneider's authoritative study of Matisse (London, 1984). Translations of Matisse's own words in the main and marginal texts of this book have been newly made for this edition. We should also like to thank the following for their support: Gilles Néret, Paris; Hélène Adant, André Held, Eclubens; Ingo F. Walther, Alling; Walther & Walther Verlag, Alling.